U0125288

老莊

书画集
LAO ZHUANG SHUHUAJI

荣寶齋出版社

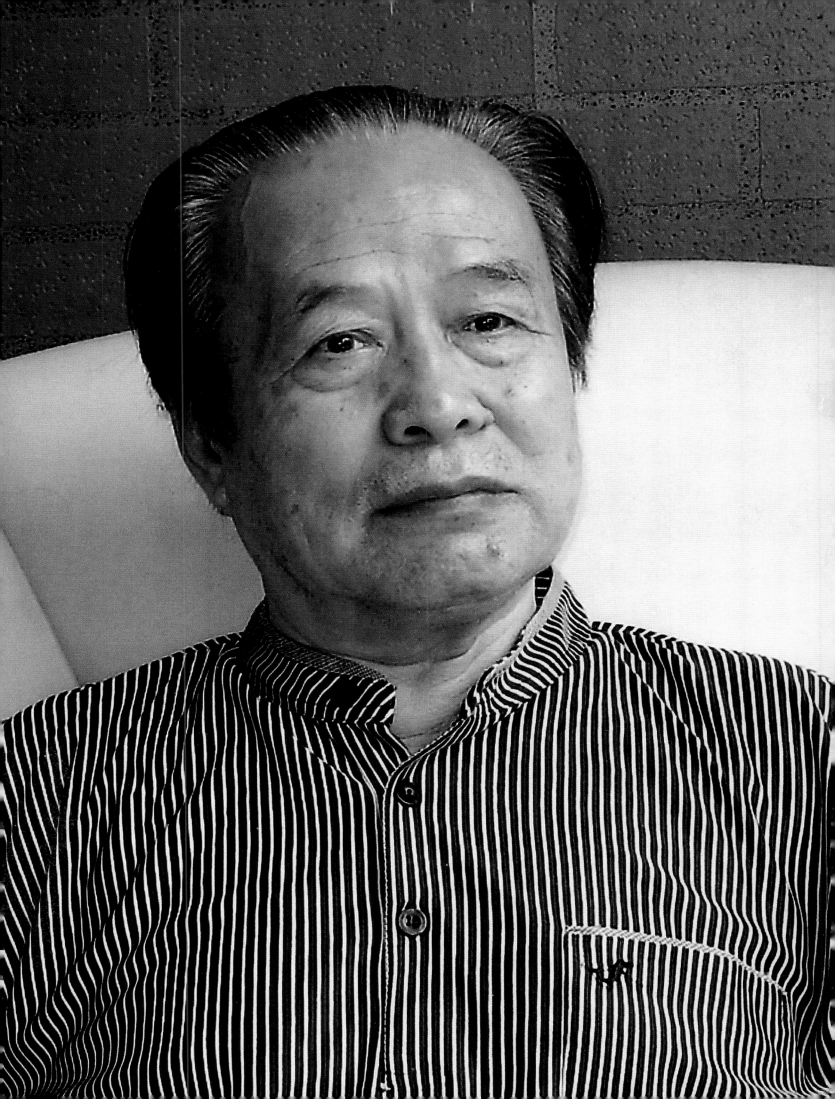

再看老庄

邓友梅

上世纪80年代，我在香港和企业家、收藏家梁知行先生饮茶小聚，谈起我们熟悉的几位内画界朋友时，我说对老庄的印象是："他在绘画之余，刻苦读书，博览群书，以老庄的学说为本，向他这样追求文学、哲学修养的画家如今已不多见。中国画的传统就是画中有诗诗中有画。因此才知道老庄在绘画上独具文人风格的原因。"梁先生说："目前尚未有人能如老庄在艺术根基中丰富之学问，几年之后我的观察力就可受到考验。艺术总是要受到历史考验的。"

当时老庄因生活所需，画得很多，虽已颇有名气，但尚在发展途中。因此，老庄出版诗集《采荇集》，我应邀为其作序时就说"我认为老庄虽不是已经登峰造极的大家，但却是个有个性、有成就、有远大前程的画家。这样一个从苦难中挣扎出来的人，遇到今天这样有机会发展个人才能的时代，他会从一个高峰攀向另一个高峰的"。

时过多年，如今老庄已是在国内国际知名的艺术人士，尤其其指画成就，受到了极高的评价。对他的艺术成就我已没有多少话要说，唯一可讲的恰是画外之话，就是由他从创业到成功的历程，使人看到理想、意志对人生的决定作用。贫困、灾难、坎坷等困境，很多人都可能遇到，但对不同的人却会引出不同的结果。一个缺乏理想、意志薄弱的人，可能由此就消极灰心、听天由命地凑合活着，而对于一个有理想有抱负的人，也可能成为磨练其韧性、促进其思考、增强其斗志的动力。所以我建议人们在欣赏老庄书画作品之时，不妨读读他的文学作品和了解其历史经历，这样既有助于更加理解其画作之文化内涵，也有助于对人生的思考。

我不是说老庄的人品、作品已经完美无缺，达到了顶峰。人无完人，艺无止境，但作为一个靠自我奋斗而成功的艺术家，他对社会的爱心与回报，确非人人都能达到。

画高显奇才，功夫在画外。这就是我对老庄的看法。

2004年3月

自 序

老庄

余生也坎坷，学画未入师门。无院校之资可凭，无凿壁之光可借，无班门之斧可抡。

东涂西抹，杂猎百家，原追古贤，择性之所近者师。

黑夜生光，烛心自照；生活流转，未离诗思；触目生感，无不画意。

仓颉造字，观鸟兽蹄迹。寻踪初祖，雪泥鸿爪，遂开指画之门。

流浪江湖，为人写影，民间有"神笔"之喻；"文革"蜗隐，潜心内画，海外有"大师"之名。

半百调入画院，十年面壁，汲古省时，所悟渐多；寻根传统，画归易道；众皆熙熙，我独若遗。

自鸣天籁，不规畦径，以杜撰为创作，难免"野狐禅"之讥。然自幸者，未趋附时潮，从人失己，犹自家面貌之野狐也。

花甲之年，老杨生黄。携妻孥女，卜居京城。华发苍颜，躬耕案头。立品正道，"抱一而为天下式"，永为座右之铭。

余爱崇德广业，健行不息，儒家之贞勇；复爱抱朴怀真，淡泊宁静，与天地精神往来，道家之逍遥。报国养己，用世遁世，唯有书画。布衣终老，无权无位，然常得贵人庇助，乐晚年犹得时也。余有诗曰：

慈悲缘因万事空，

逍遥乘化寰宇中。

酬世留得精神在，

千古忽然一飞鸿。

画，我神思之云影，感情之波澜，灵犀之迹象也。嘤其鸣矣，求其友声。艺道得朋，我愿足矣。故不揣野芹之献，以聆教于方家。是为序。

1999 年 3 月于北京

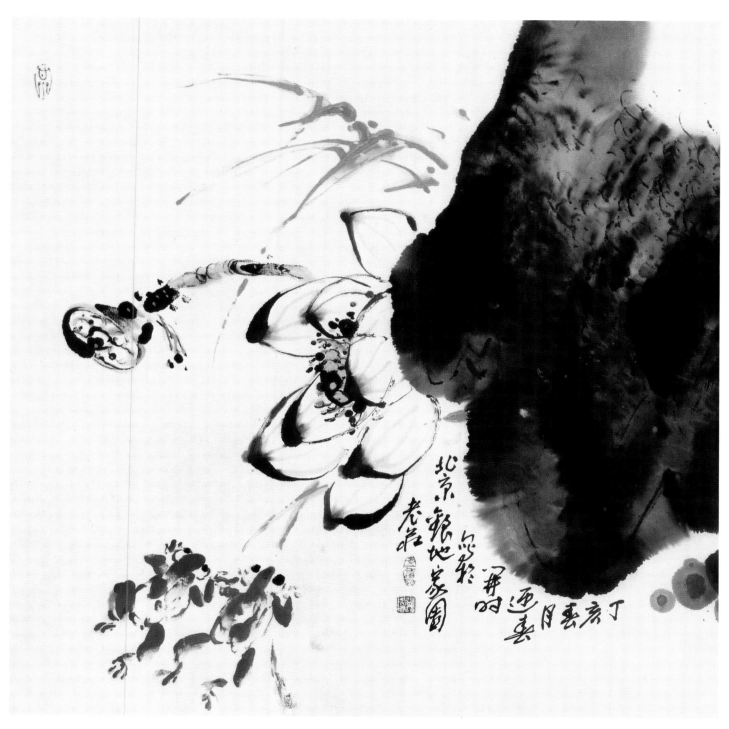

荷花青蛙
50.5cm × 50.5cm

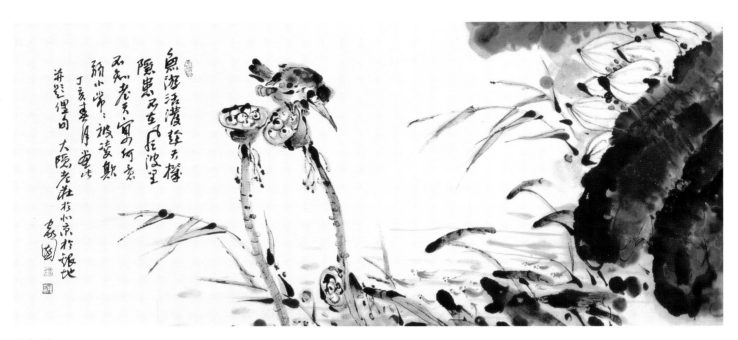

荷花翠鸟
37.5cm × 84cm

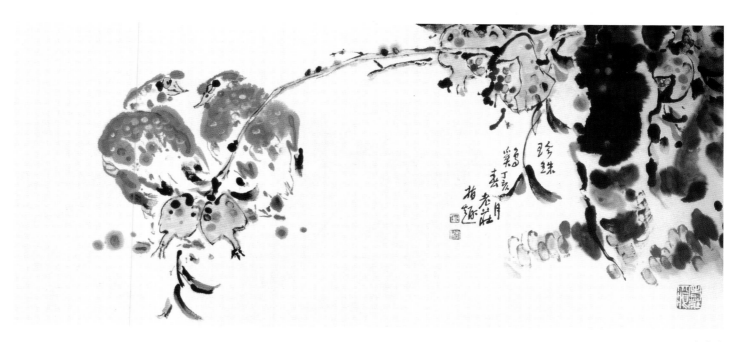

珍珠鸡

37.5cm × 84cm

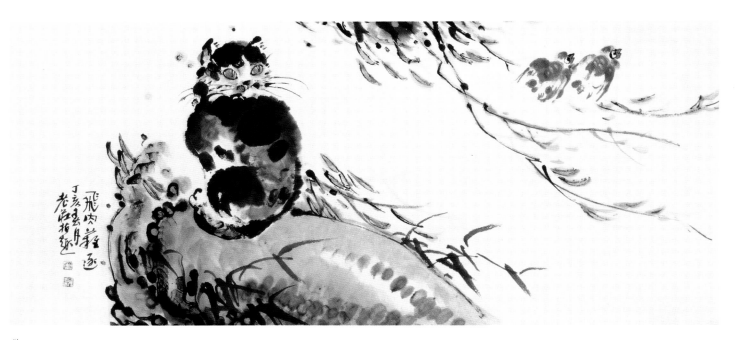

猫
37.5cm × 84cm

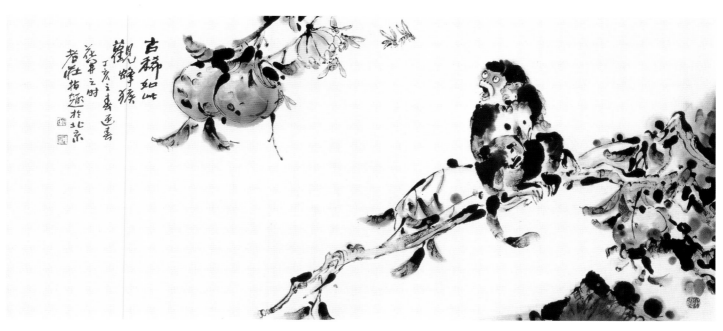

古稀如此观蜂猴
37.5cm × 84cm

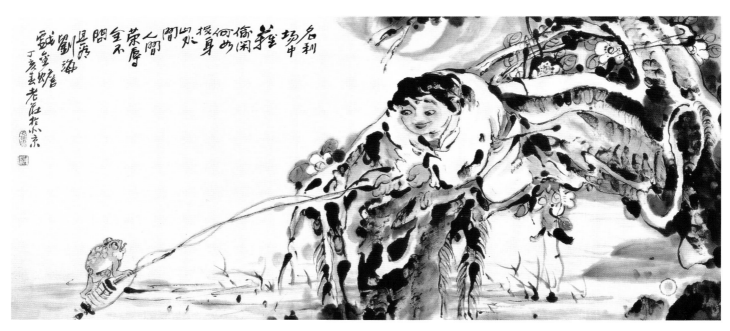

刘海戏金蟾
37.5cm × 84cm

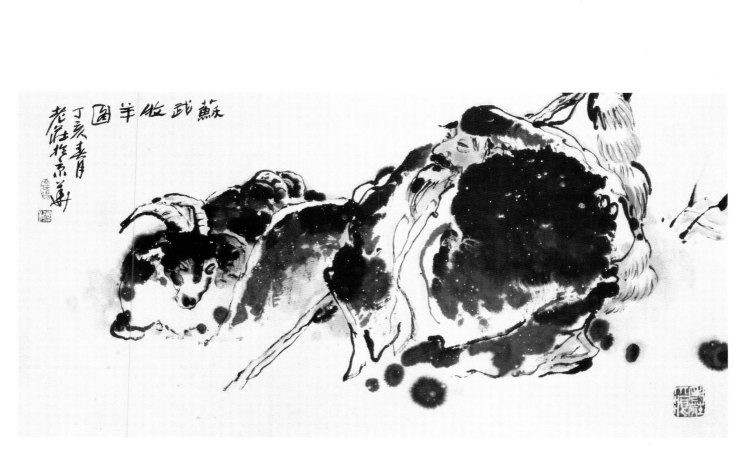

苏武牧羊
33.5cm × 66cm

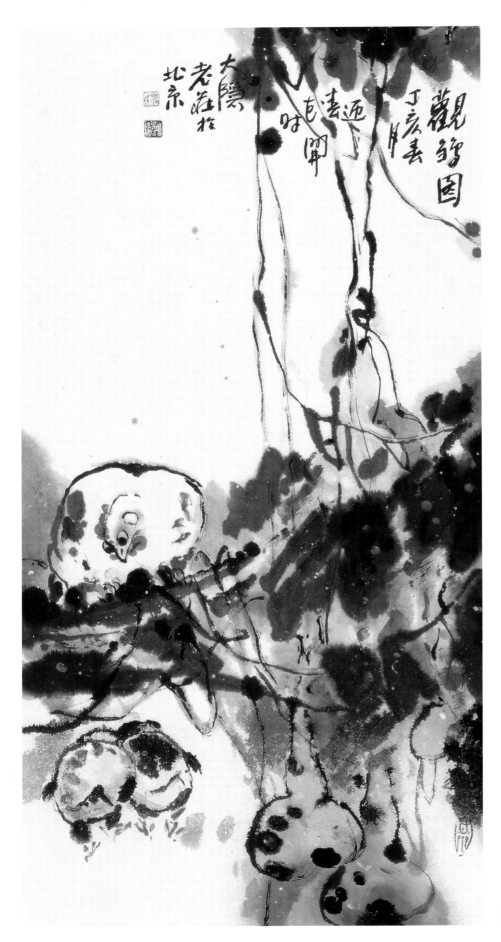

观雏图
66cm × 33cm

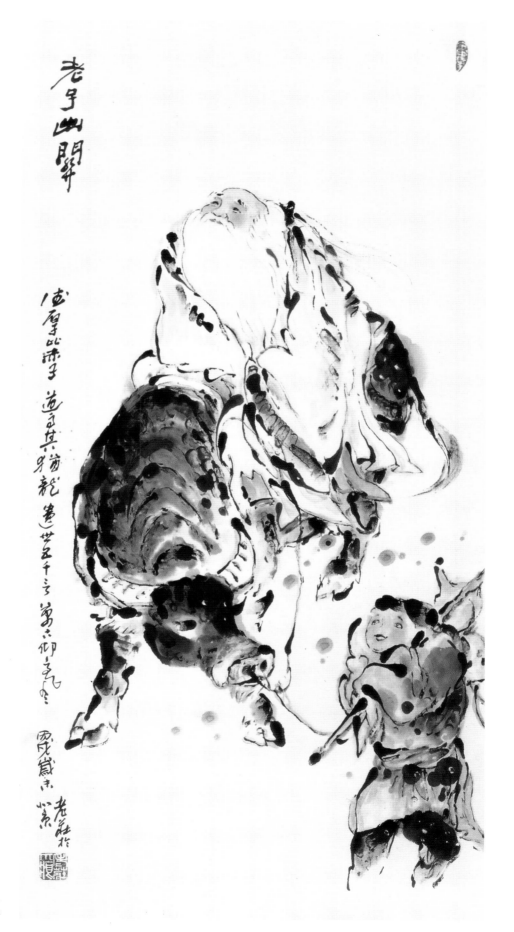

老子出关
100cm × 50cm

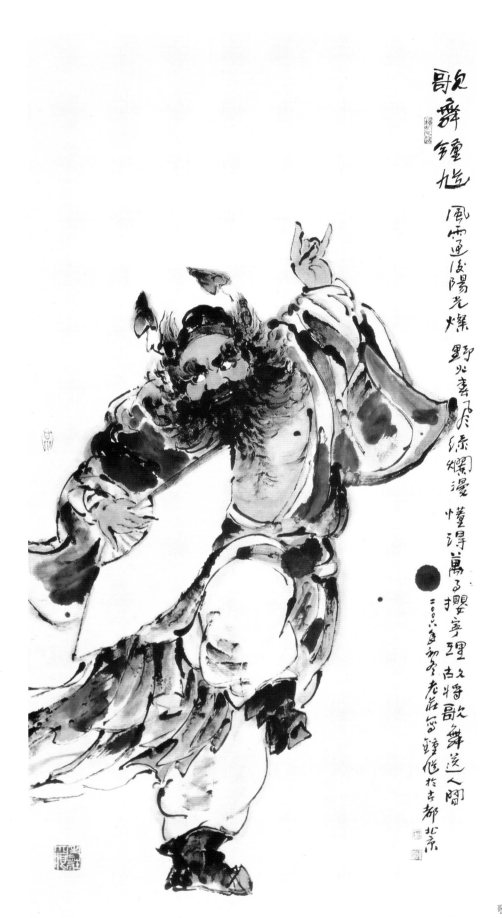

歌舞钟馗
100cm × 50cm

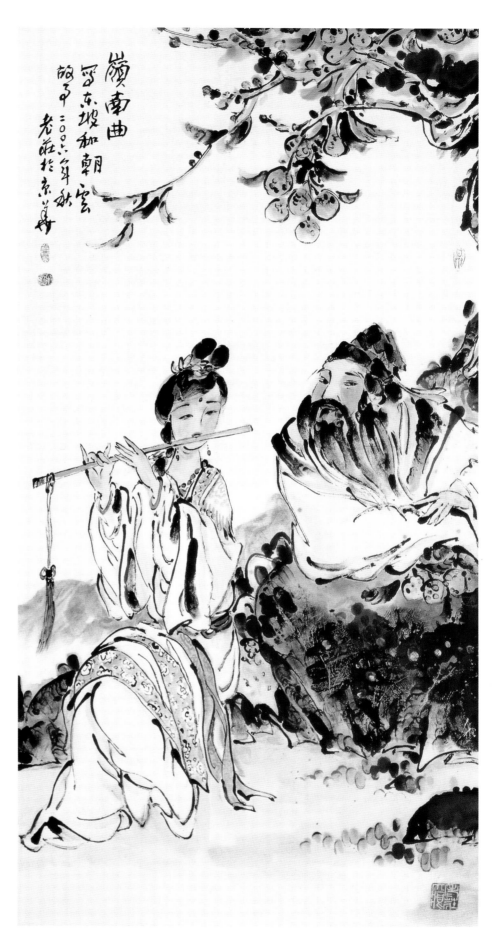

岭 南 曲
100cm × 50cm

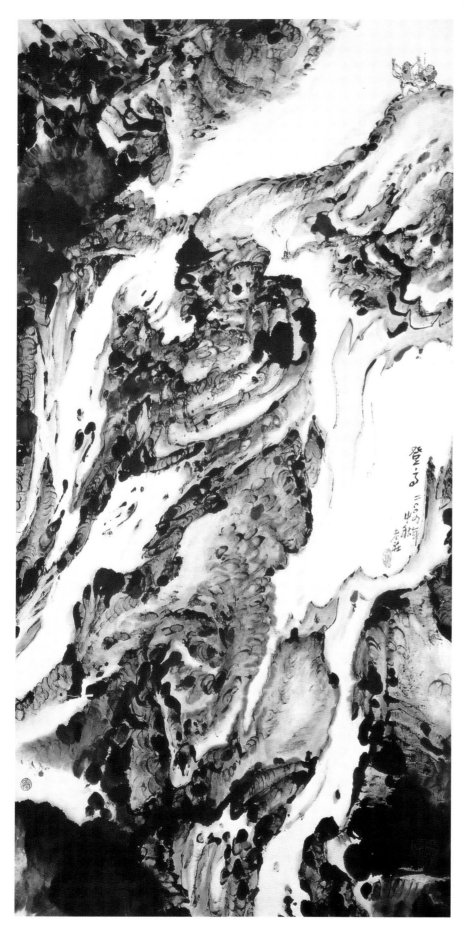

登高
100cm × 48cm

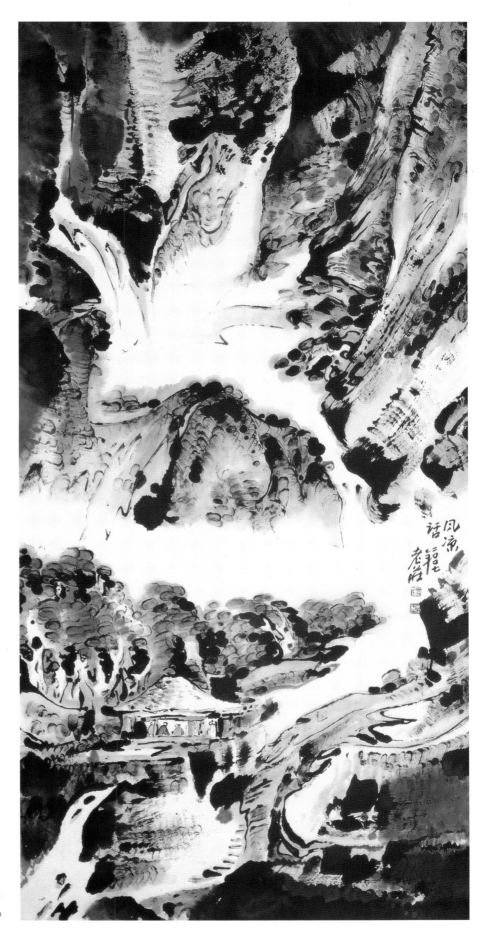

风凉话
100cm × 49.5cm

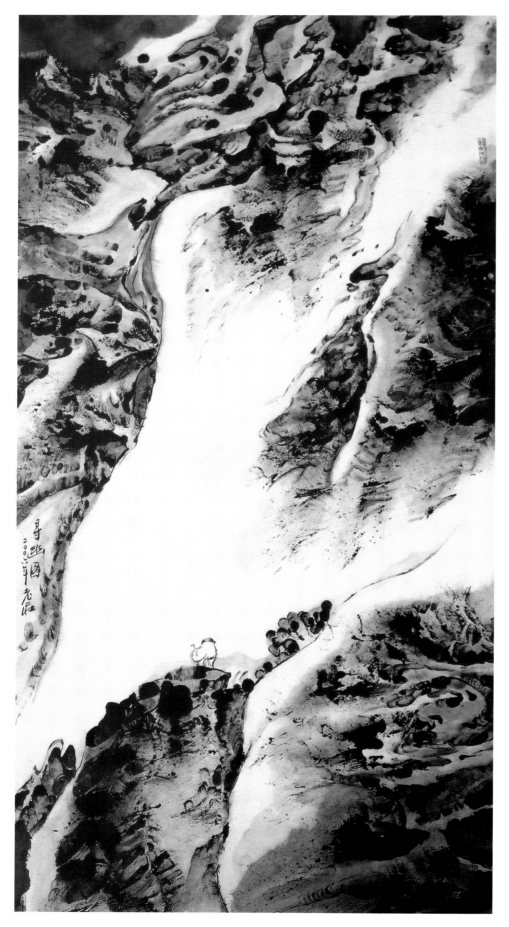

寻幽图
100cm × 53cm

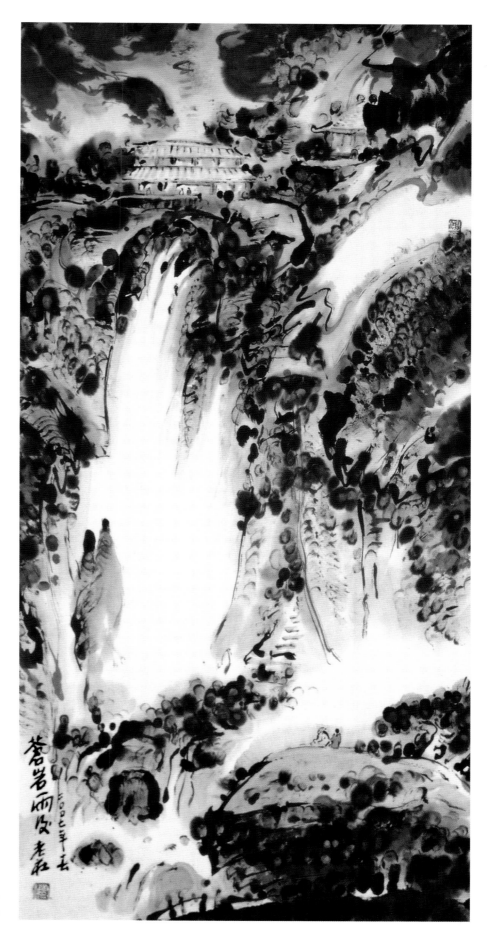

苍岩雨后
100cm × 50cm

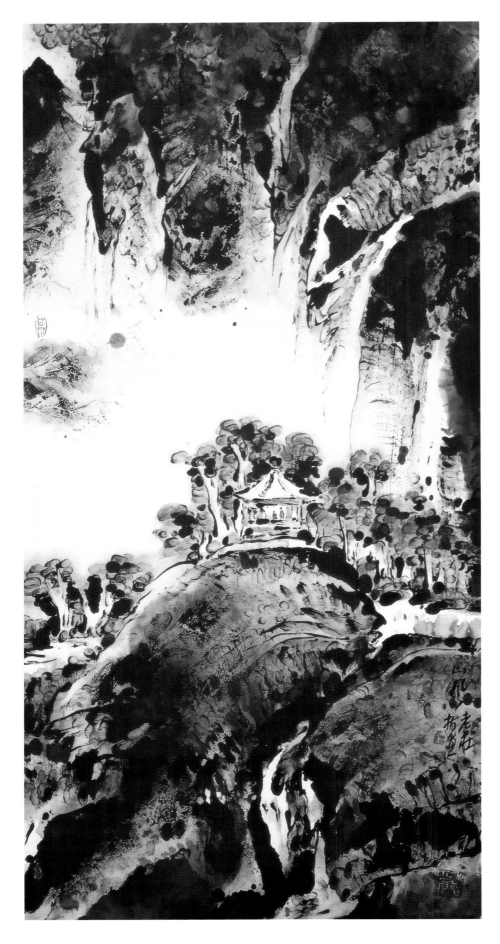

山风
100cm × 49cm

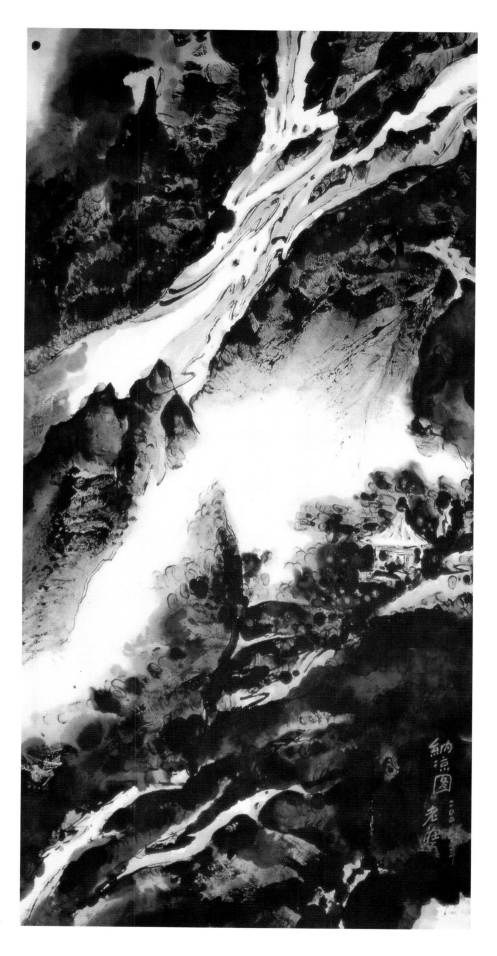

纳凉图
100cm × 50cm

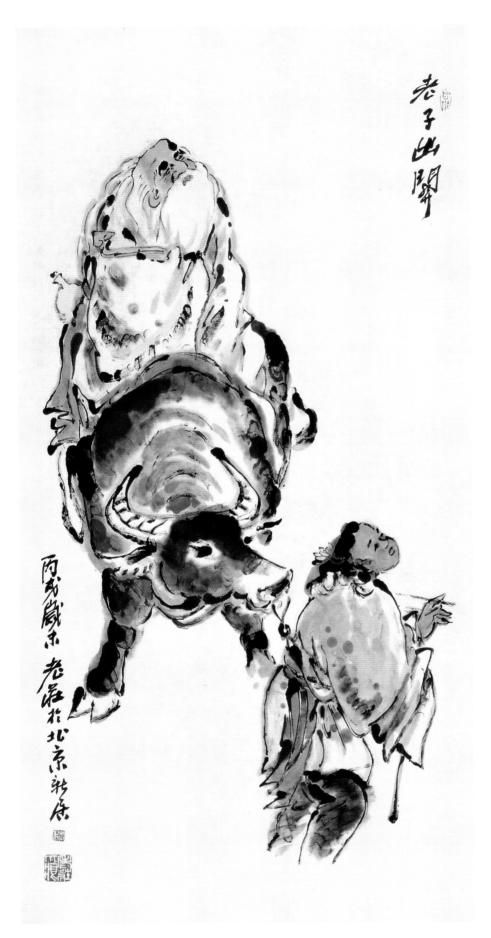

老子出关
100cm × 50cm

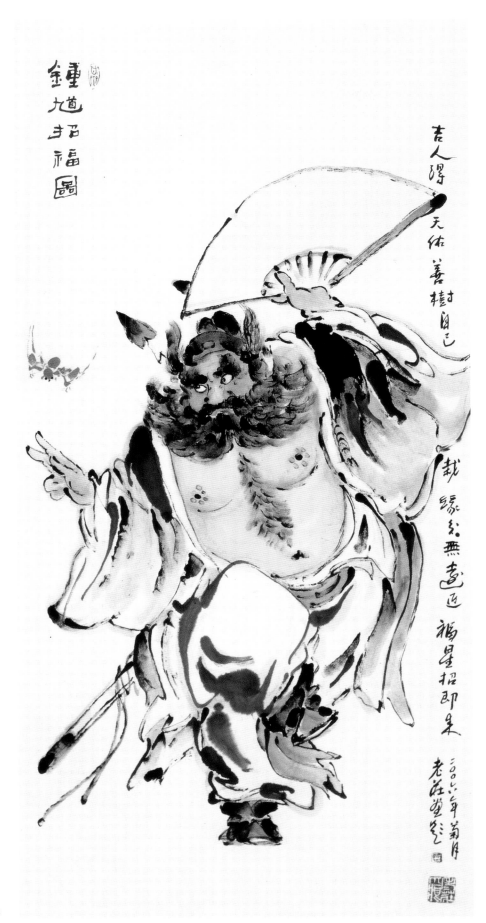

钟馗招福图
100cm × 50cm

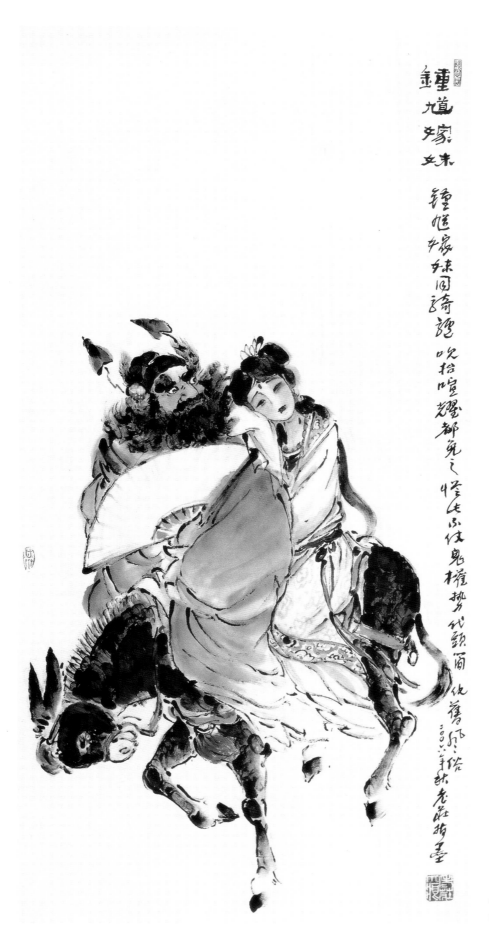

钟馗嫁妹
鍾馗嫁妹圖

鍾馗嫁妹圖猗歟�
鍾馗嫁妹圖猗歟吹
拾喧耀都兔之怪甚
不使鬼權勢代顕面
俟舊熙恰秋老莊扮墨

钟馗嫁妹
100cm × 50cm

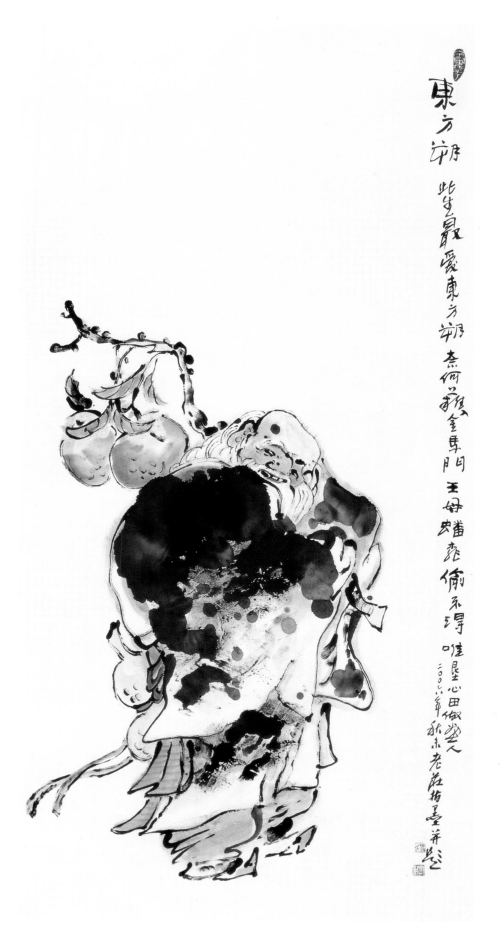

东方朔
100cm × 50cm

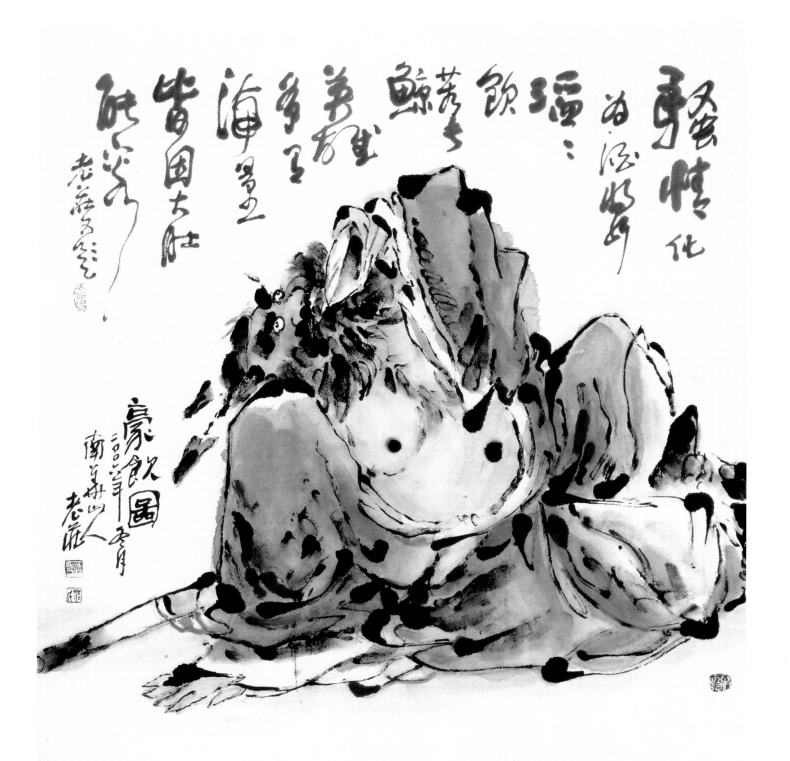

豪饮图
55cm × 50cm

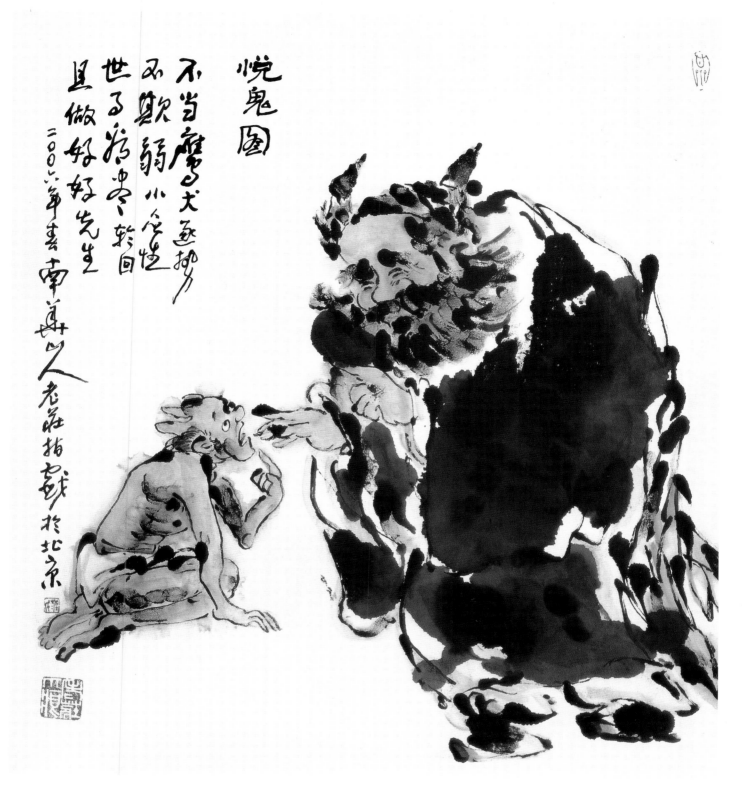

悦鬼图

不当鹰犬逞凶狂
不欺弱小个性强
世事纷纭于己可
且做好好先生

二〇〇六年春南海山人老庄指之戴于北京

悦鬼图
55cm × 50cm

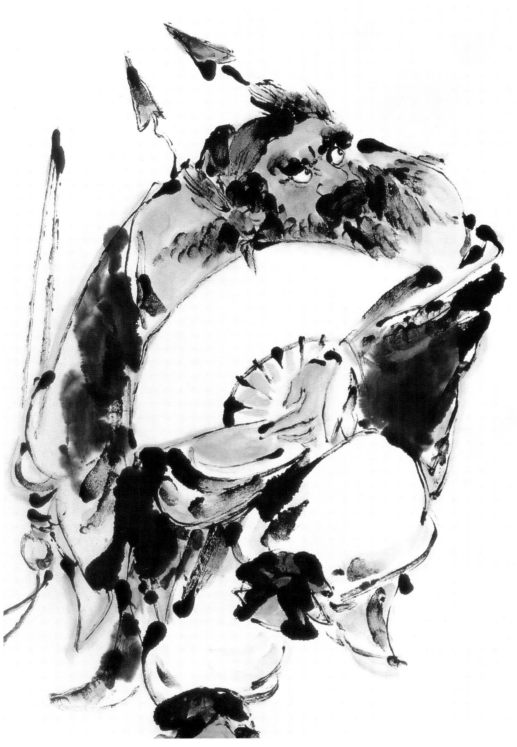

双目如炬照乾坤
55cm × 50cm

大勇不傷慈 敢於人不敢 壯哉如荆卿 拔劍暴君前
二〇〇六歲末
老莊戲寫

拔劍鐘馗
拍墨老莊

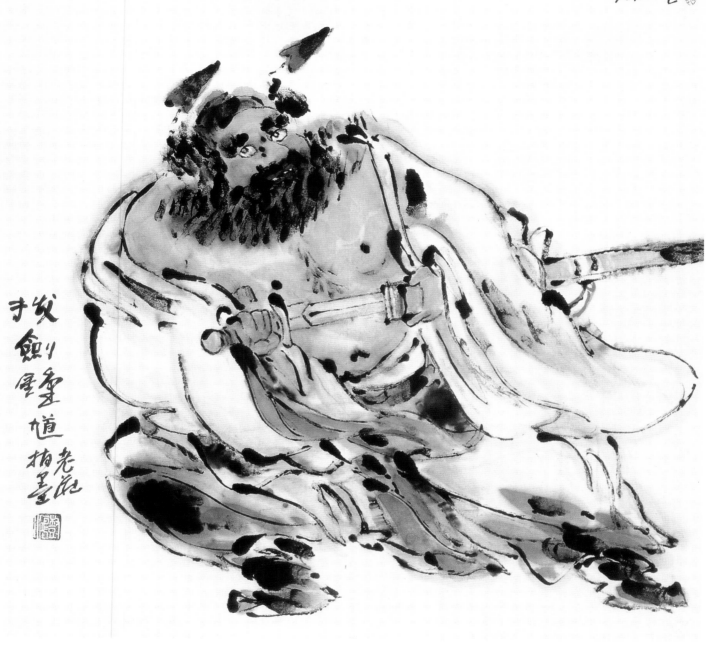

拔剑钟馗
55cm × 50cm

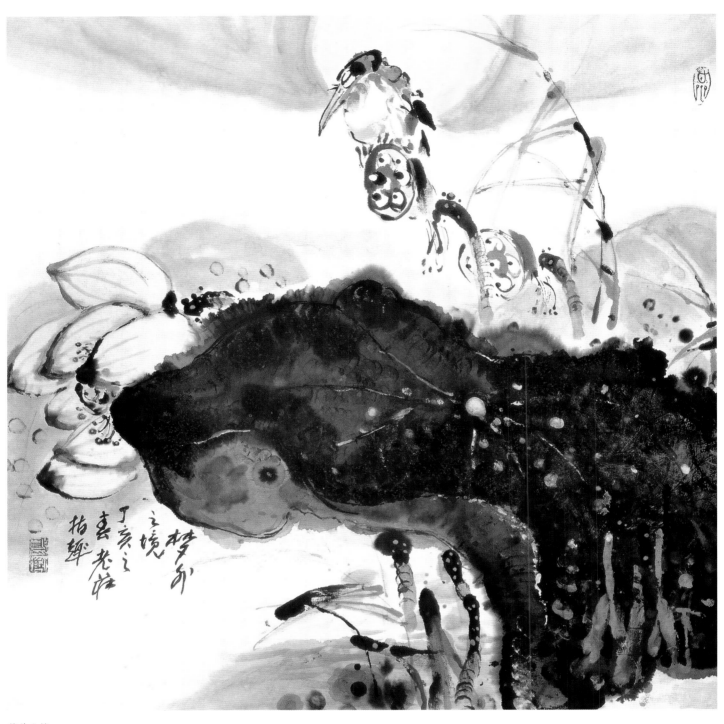

梦外之境
51cm × 50cm

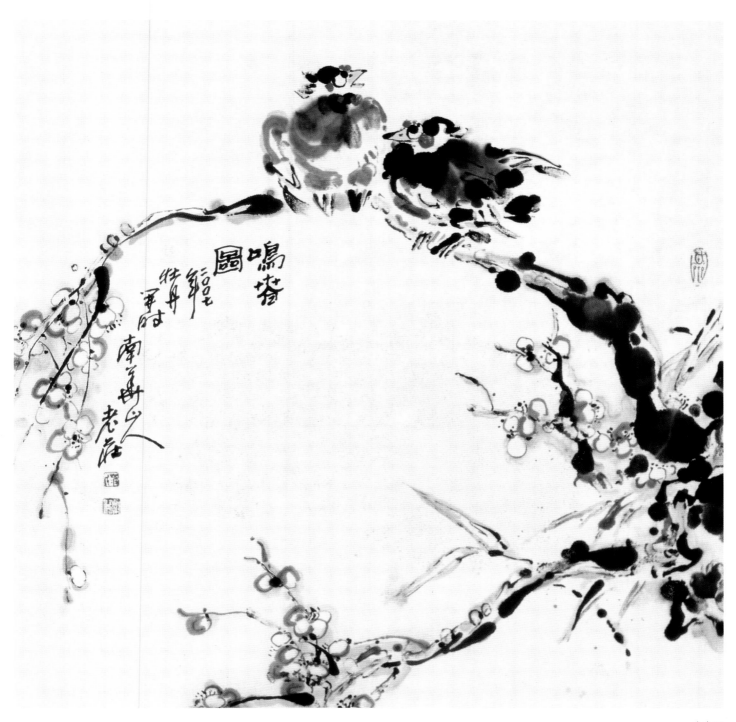

鸣春图
50cm × 50cm

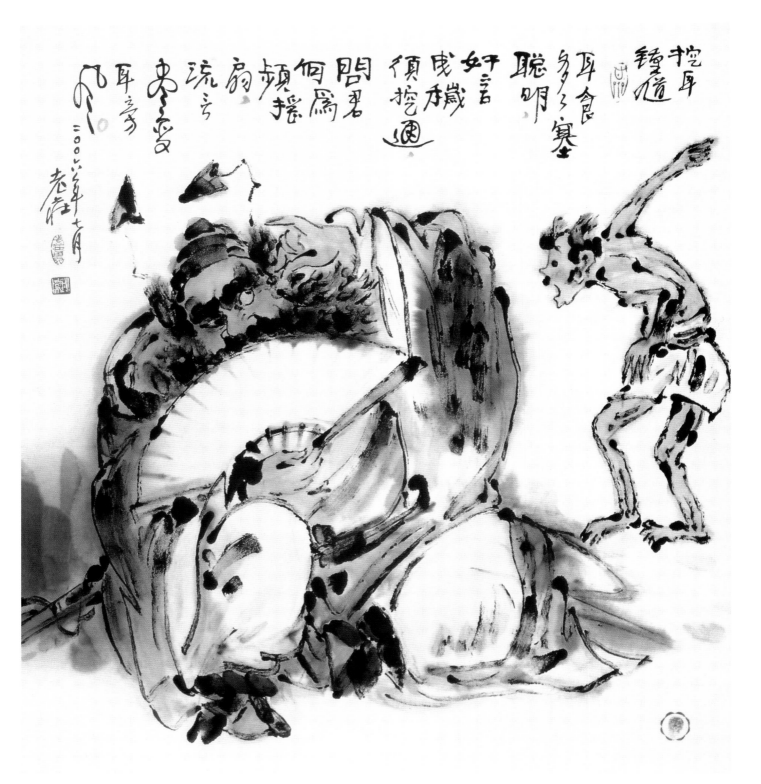

挖耳钟馗

挖耳
钟馗

耳食
多之塞

聪明
戒臧
须挖
通

妍言

问君
何焉

扇頻
摇

流于
来之言

耳亭
风

二〇〇六年七月
老庄

挖耳钟馗
55cm × 50cm

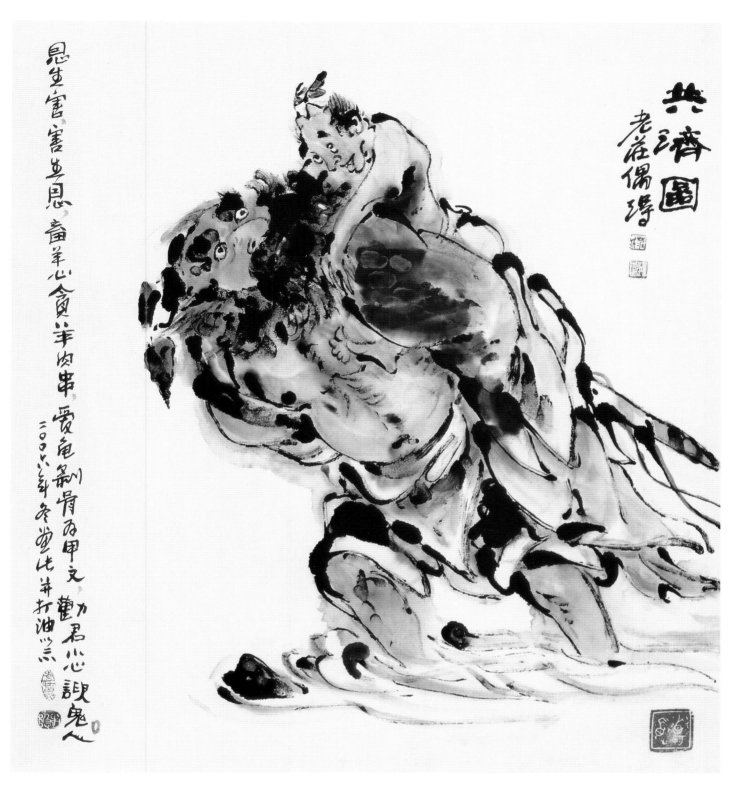

共济图
55cm × 50cm

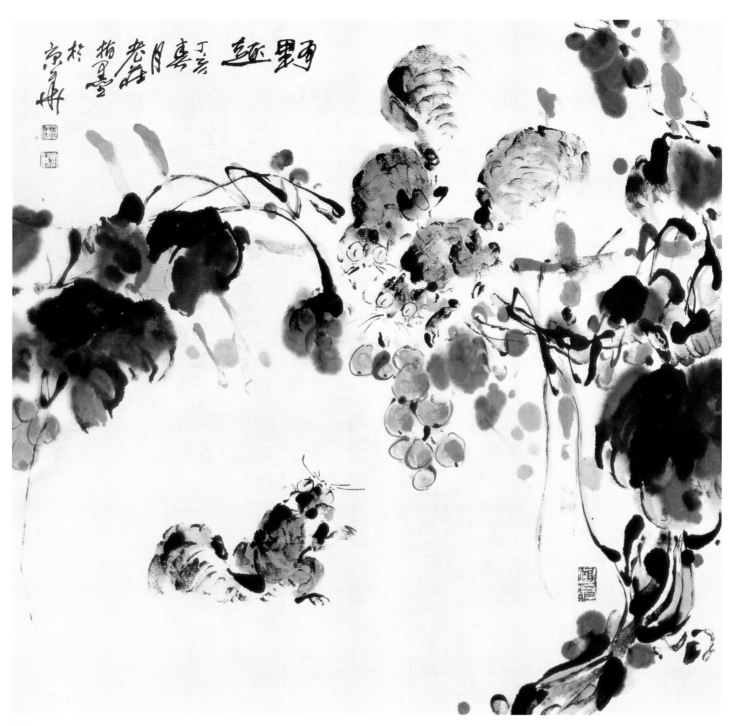

野趣
51cm × 50cm

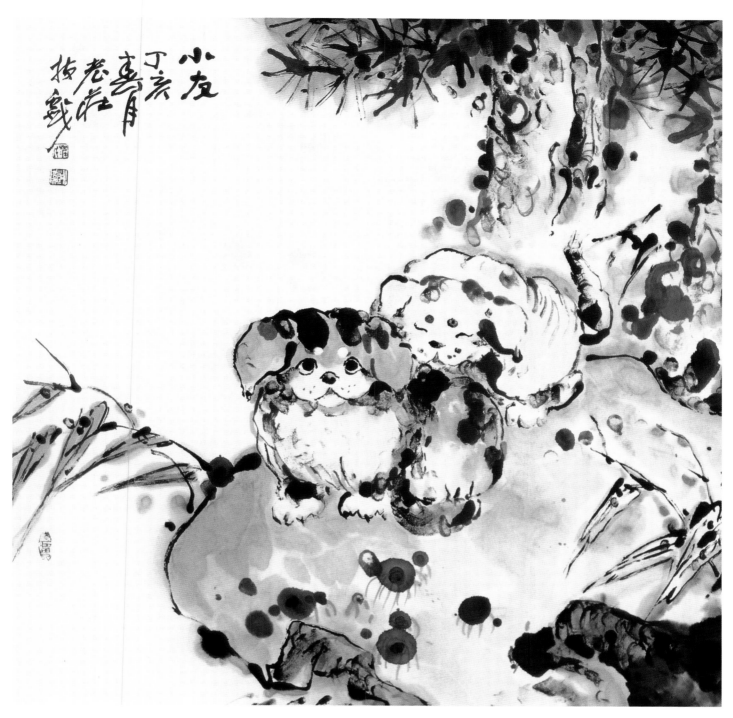

小友
50cm × 50cm

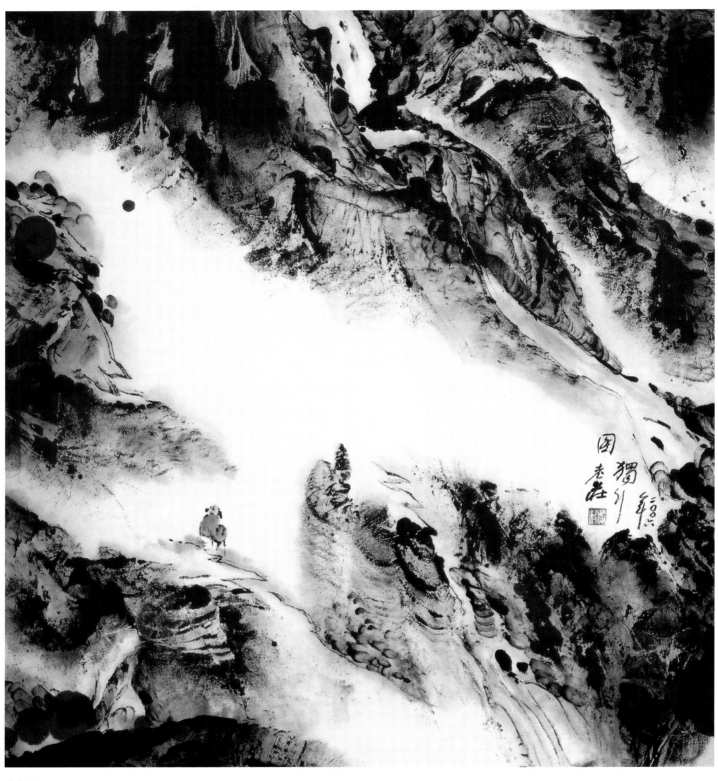

独行图
55cm × 50cm

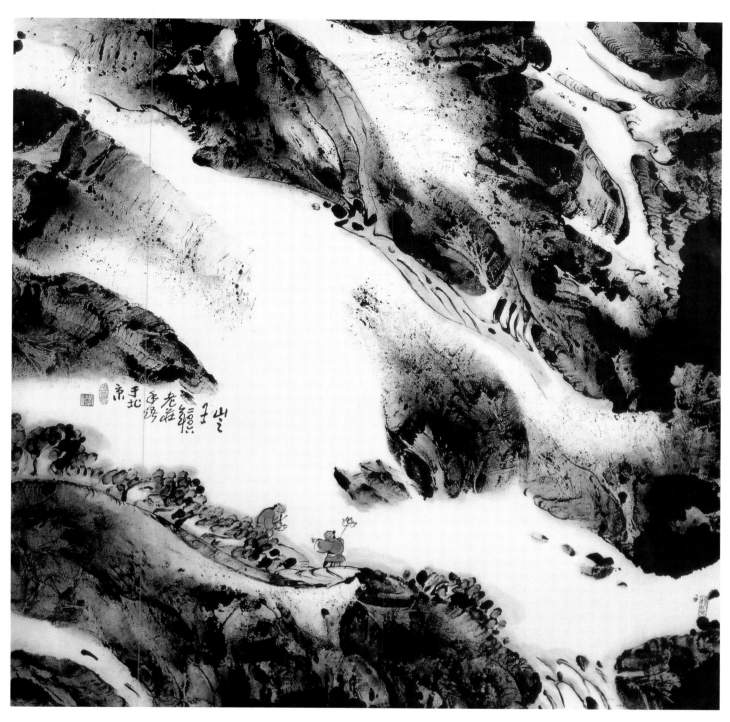

山之子
68cm × 68cm

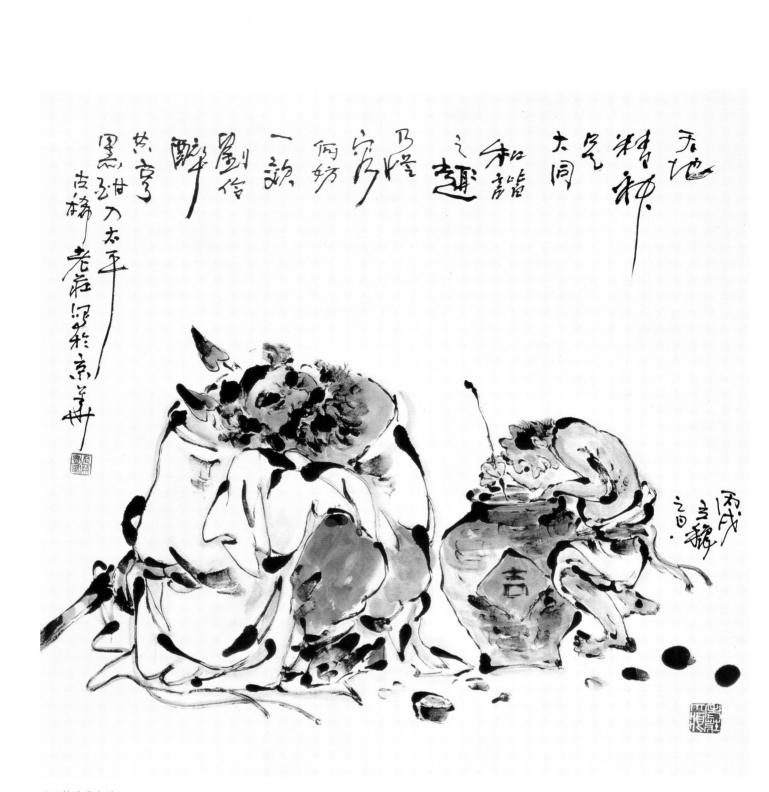

天地精神是大同
69.5cm × 69.5cm

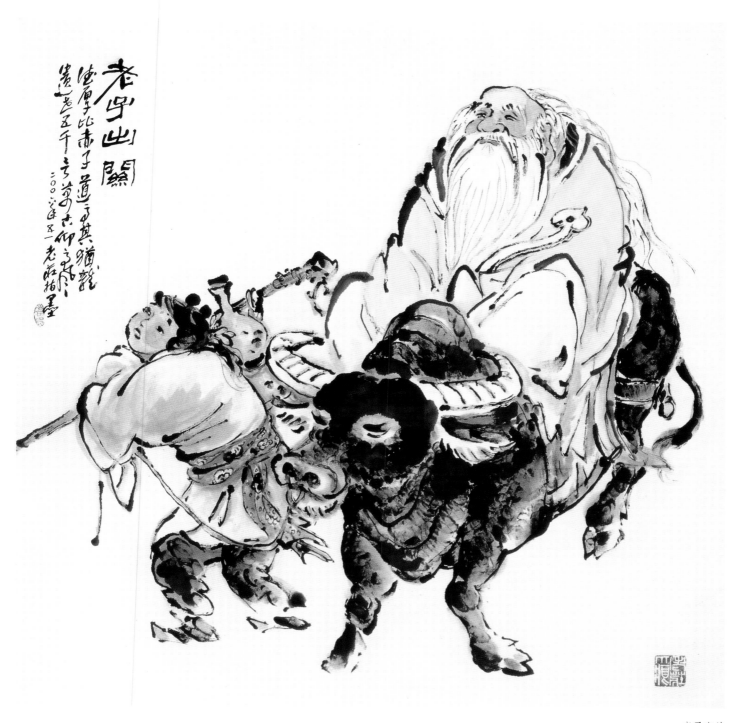

老子出关
66cm × 66cm

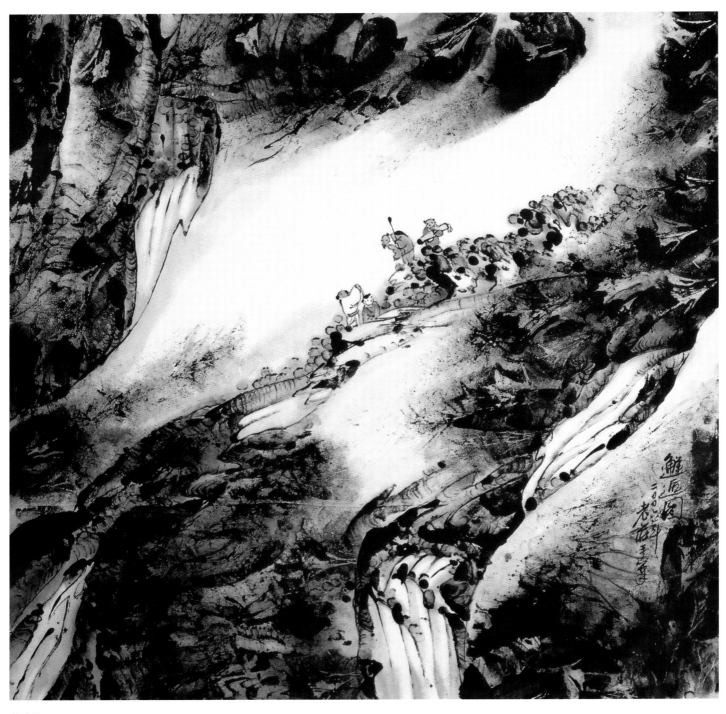

邂逅图
69.5cm × 69.5cm

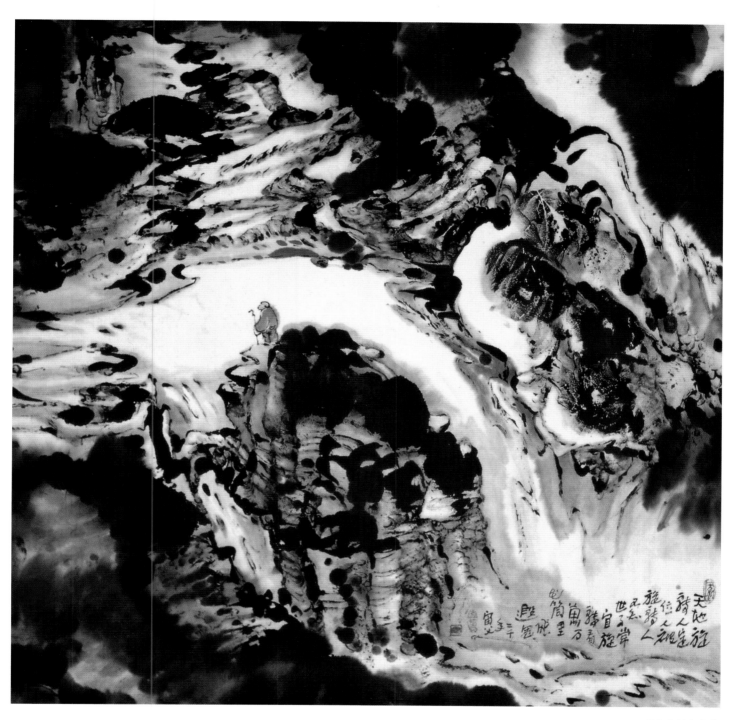

天地旋转人定位
65.5cm × 65.5cm

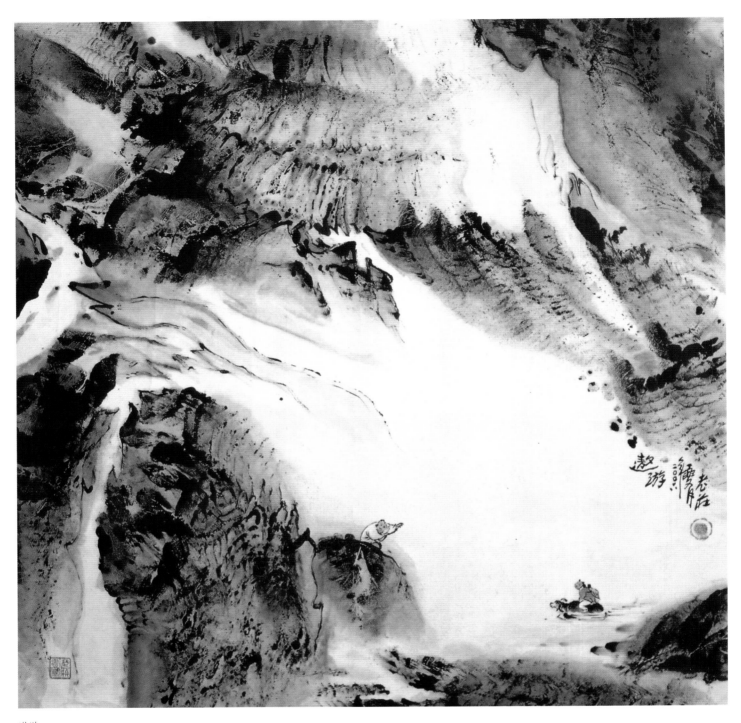

遨游

67cm × 67cm

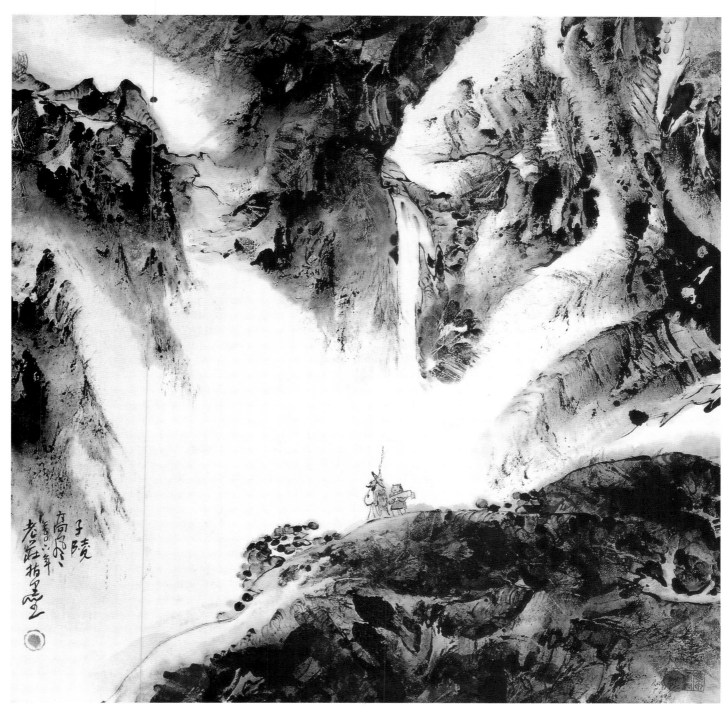

子陵高风
70cm × 70cm

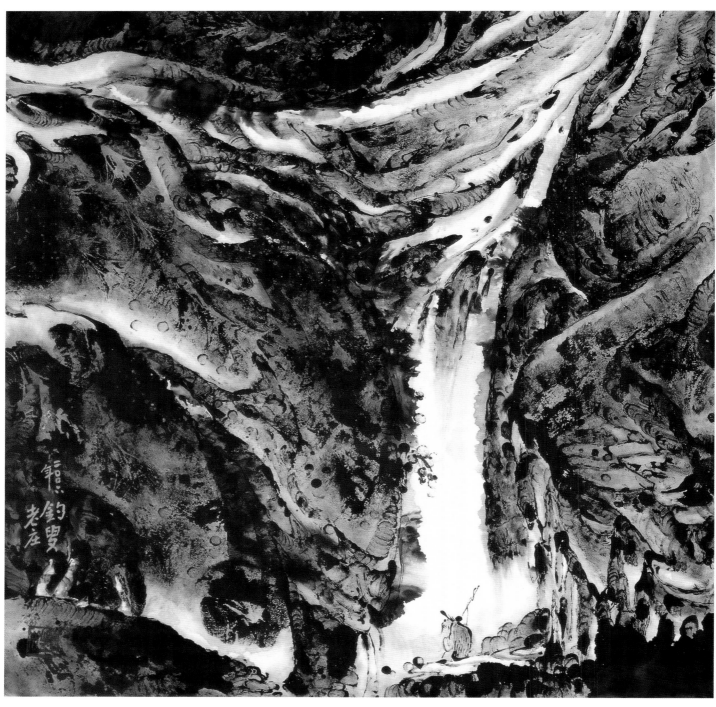

钓叟
69cm × 69cm

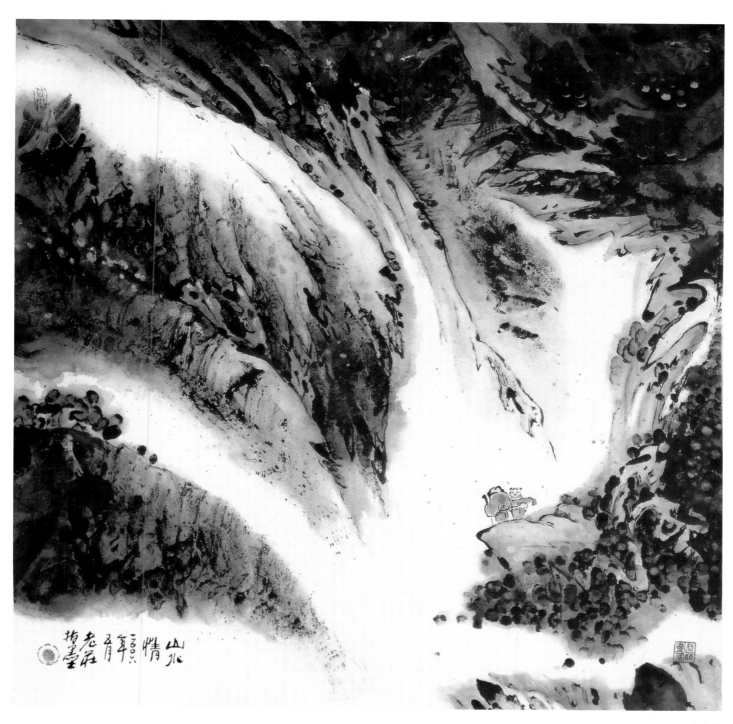

山水情
66cm × 66cm

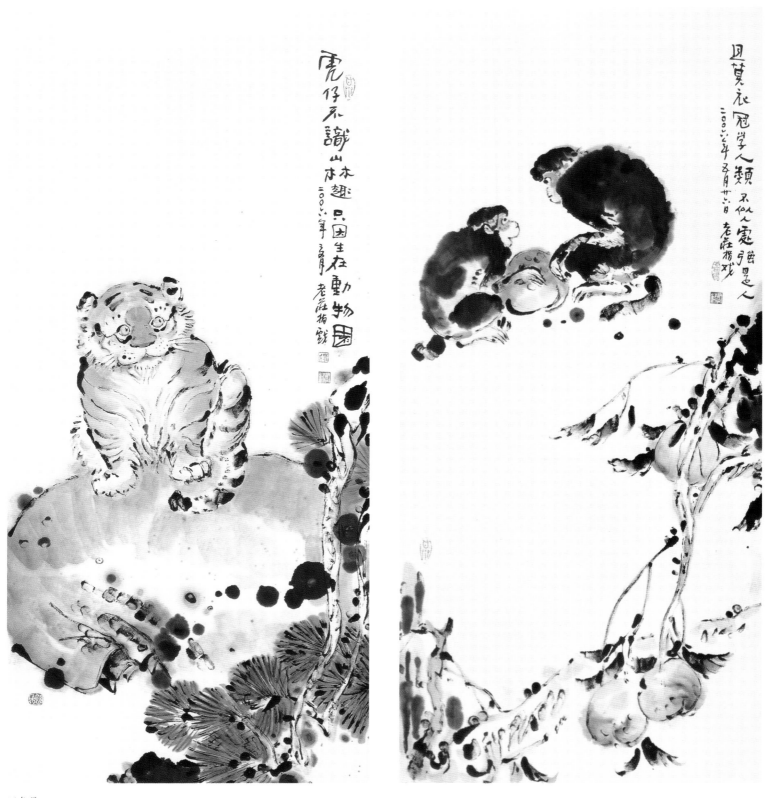

丑莫衣冠学人類 不似人處强是人

二〇〇六年五月廿六日 老莊撝戲

虎仔不識山林趣 只因生在動物園

二〇〇六年夏 老莊撝戲

四条屏
84cm × 37.5cm × 4

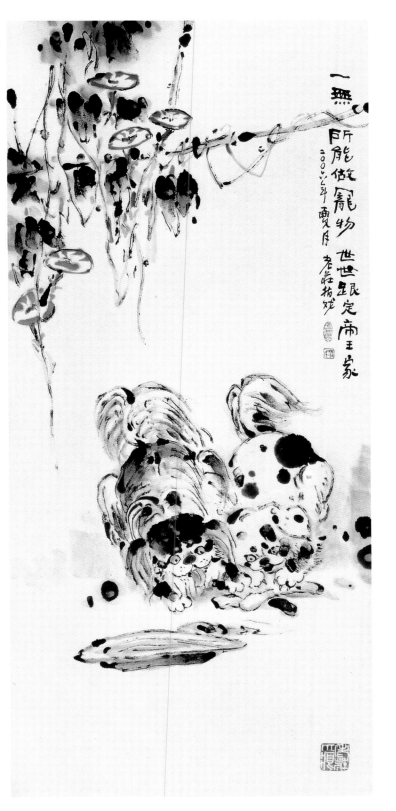

一無所能做寵物 世世跟定帝王家
二〇〇二年夏月 老莊拈戏

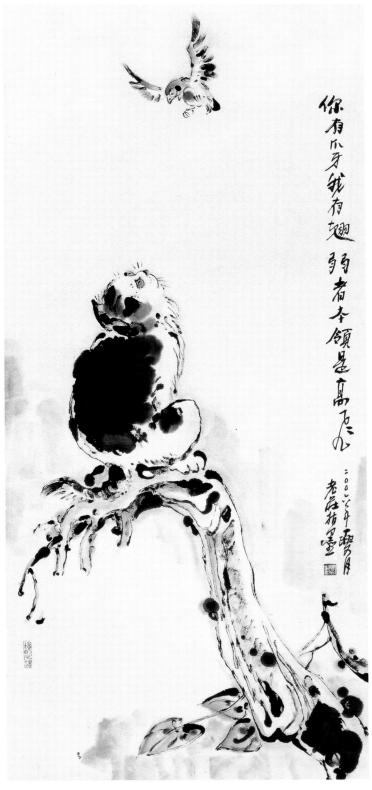

你有爪牙我有翅 弱肉者本領是高飞
二〇〇二年夏月 老莊拈墨

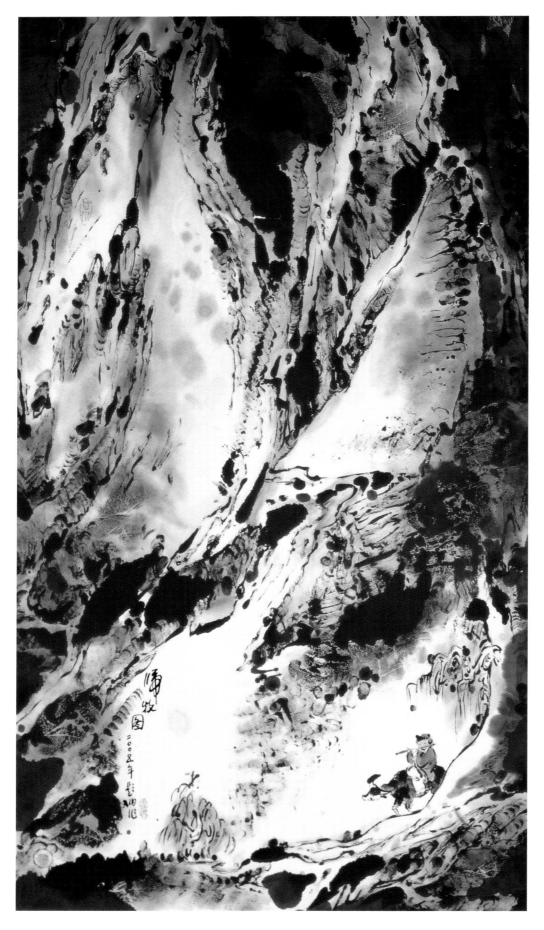

归牧图
94cm × 51.5cm

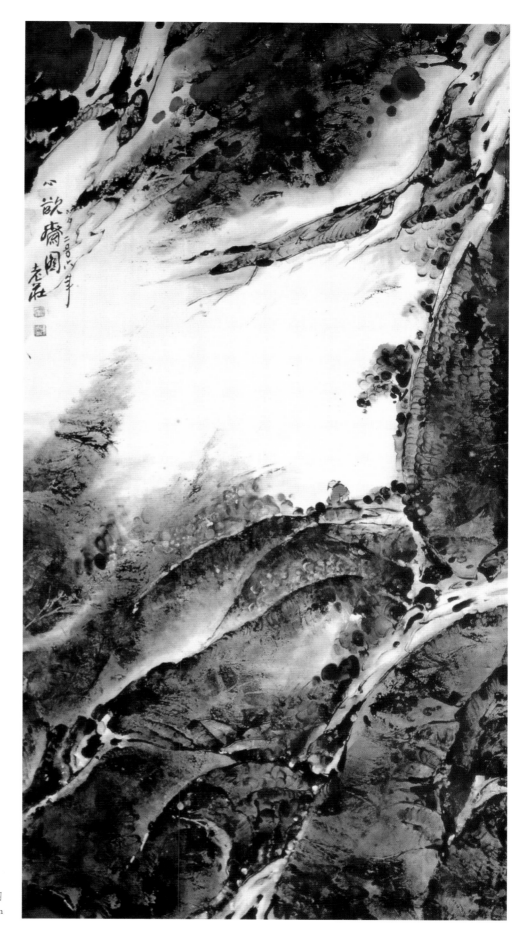

心饮斋图
100cm × 55cm

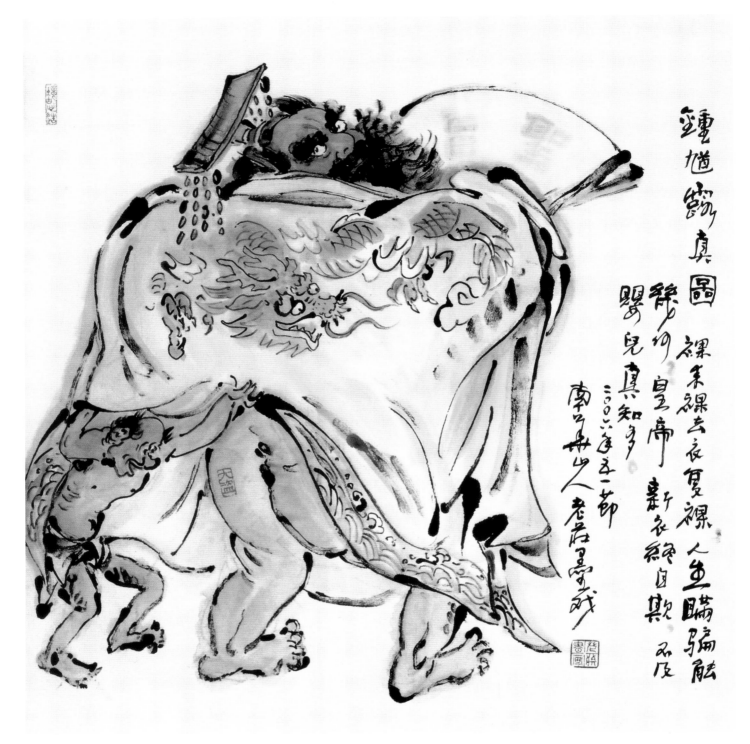

鍾馗露真圖
裸素裸衣夏裸
人生瞞騙骸
静々皇帝
新衣裸自欺
嬰兒真知多
不及
南山人老莊墨戲
二〇〇六年五一節

钟馗露真图
53cm × 50cm

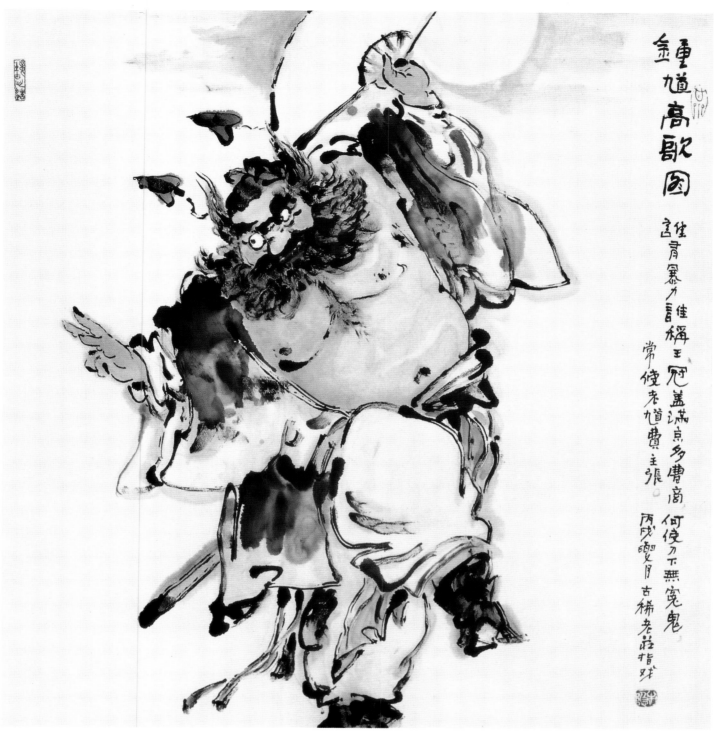

钟馗高歌图
53cm × 50cm

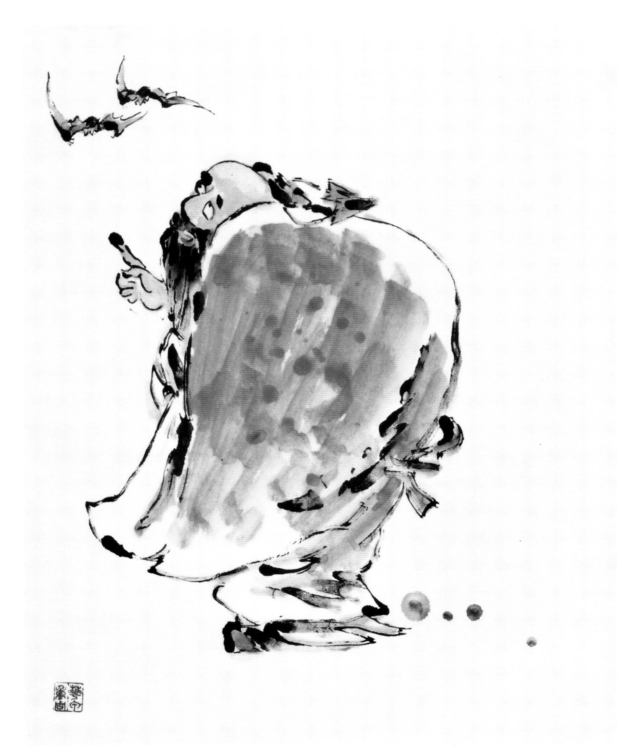

引福钟馗

引福钟馗
54cm × 50cm

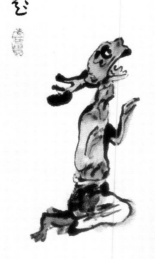

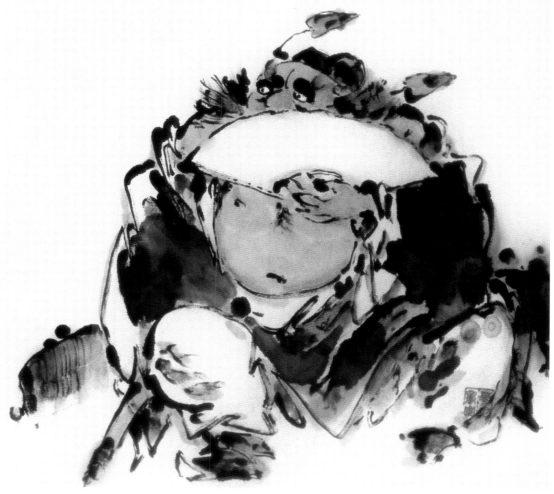

陈情图
53cm × 50cm

静寂以事事和气充功敛躁心洗

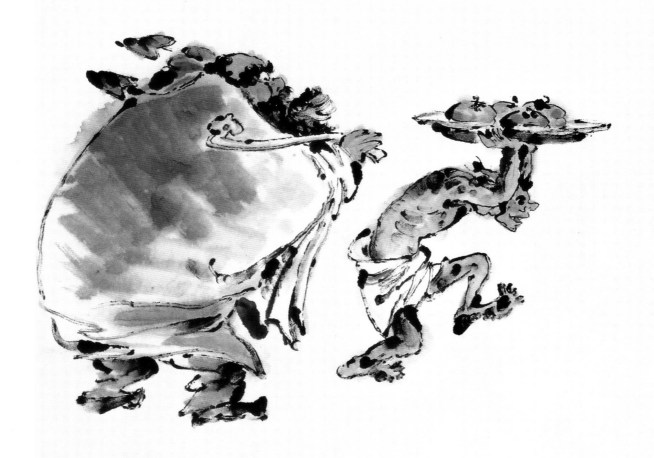

事事如意
50cm × 55cm

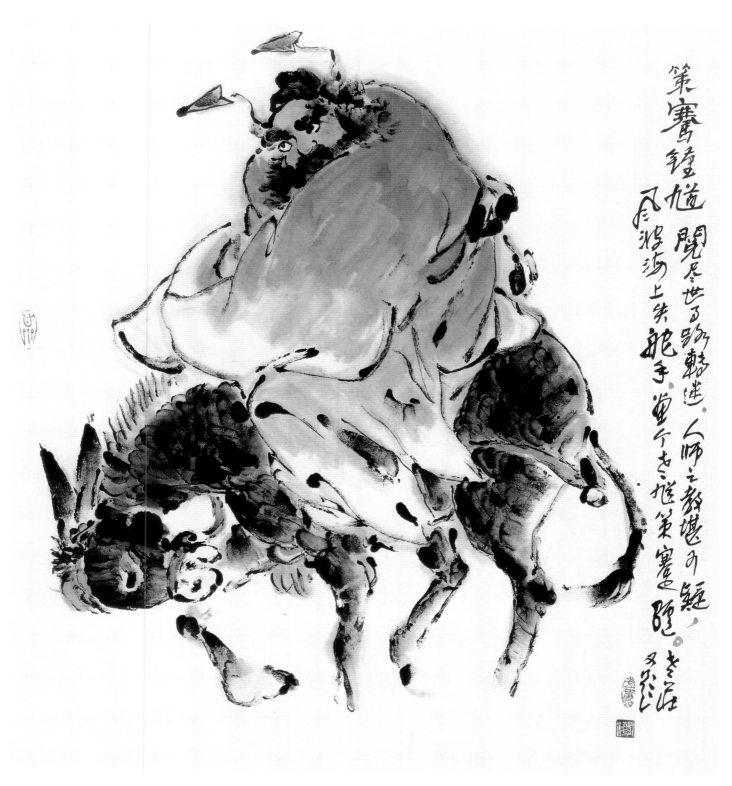

策蹇钟馗 阅尽世间诸魑魅，人间之教
堪可疑，风游海上失龙手，独个支撑策蹇迟。
己巳年 昔炎

钟馗
55cm × 50cm

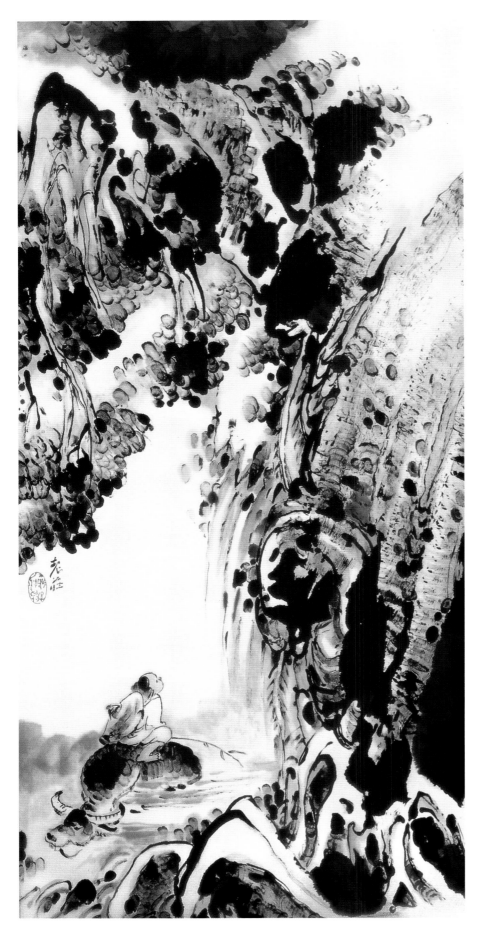

山水
100cm × 48cm

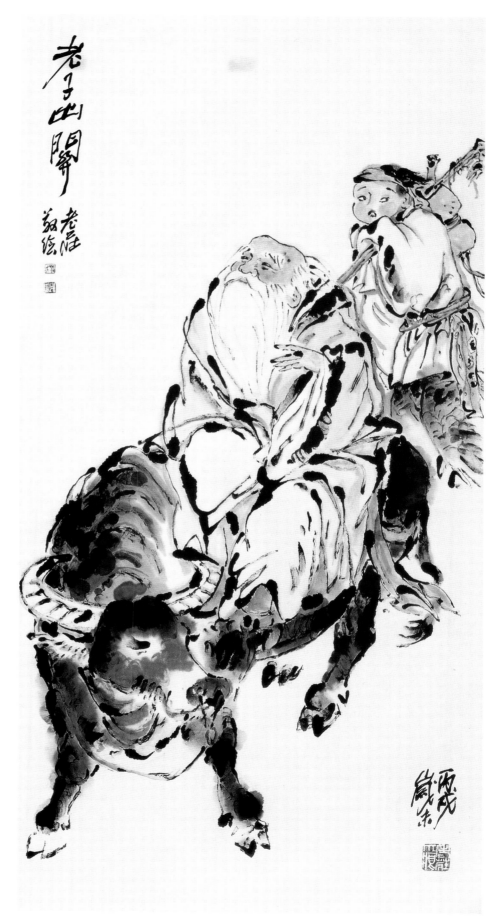

老子出关
105cm × 55cm

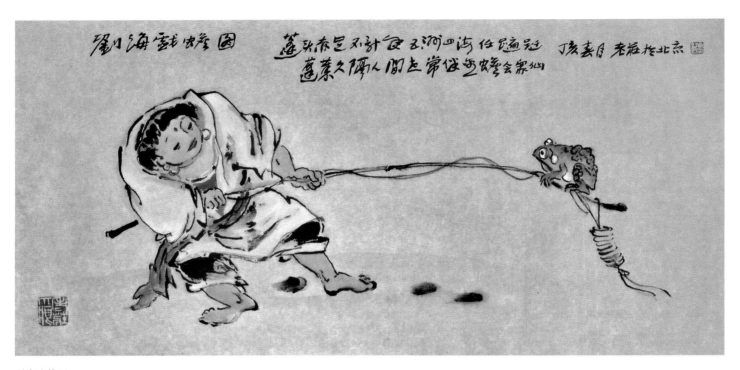

刘海戏蟾图
33.5cm × 68cm

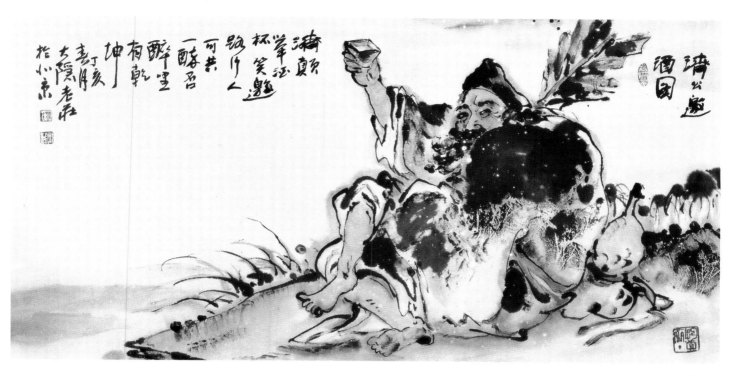

济公邀酒图
33.5cm × 66cm

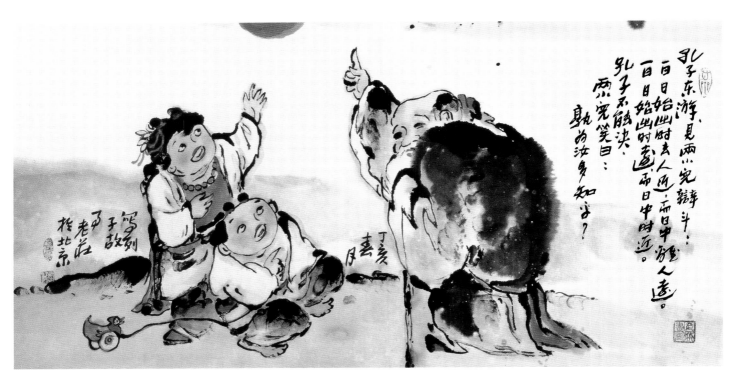

孔子东游

33.5cm × 66cm

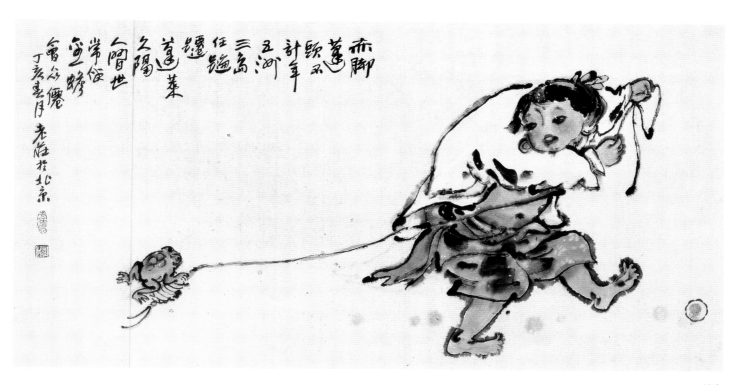

赤脚蓬头颈不计年任逼五湖三岛遄蓬莱久隔人间世常使金蟾会众侩丁亥嘉月老狂拈北京

刘海
33.5cm × 65cm

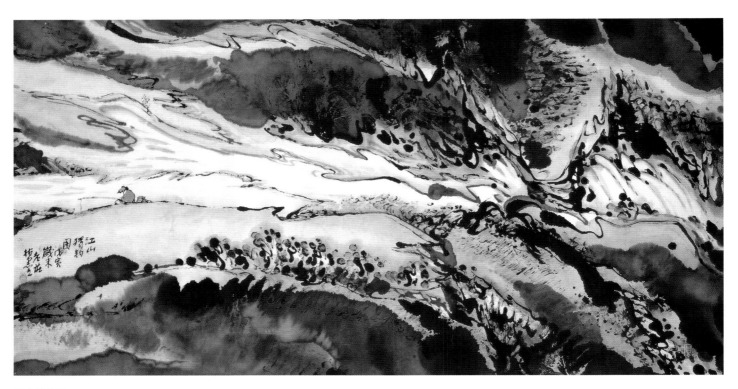

江山独钓图
52.5cm × 99cm

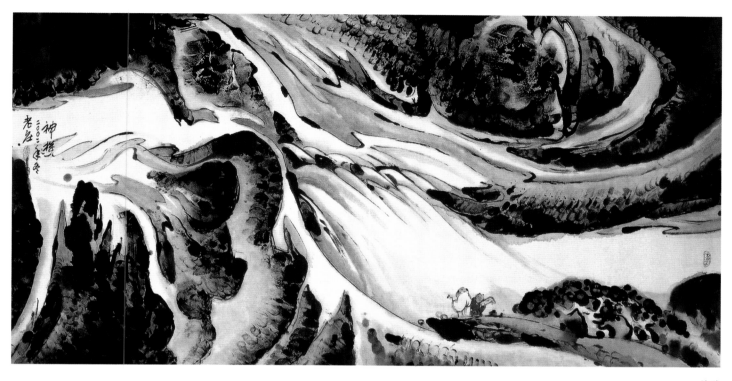

神游

52cm × 110cm

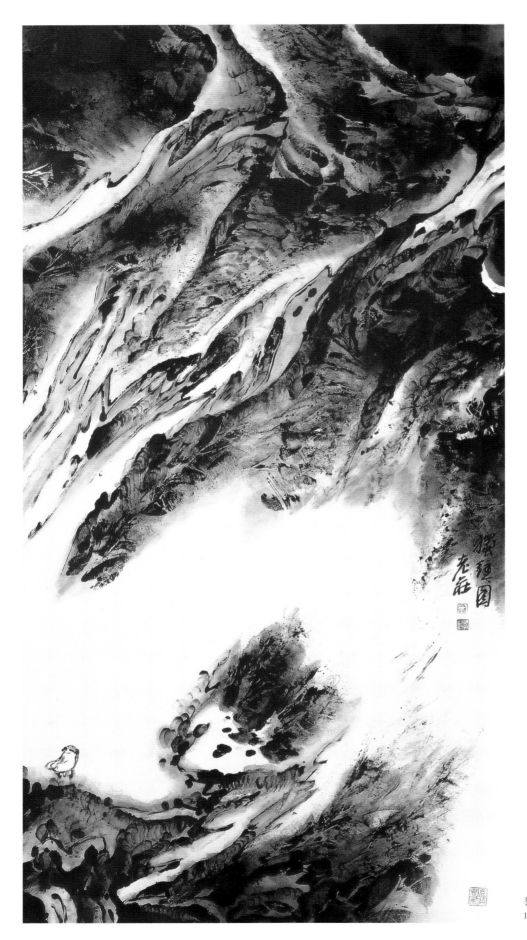

独往图

100cm × 53m

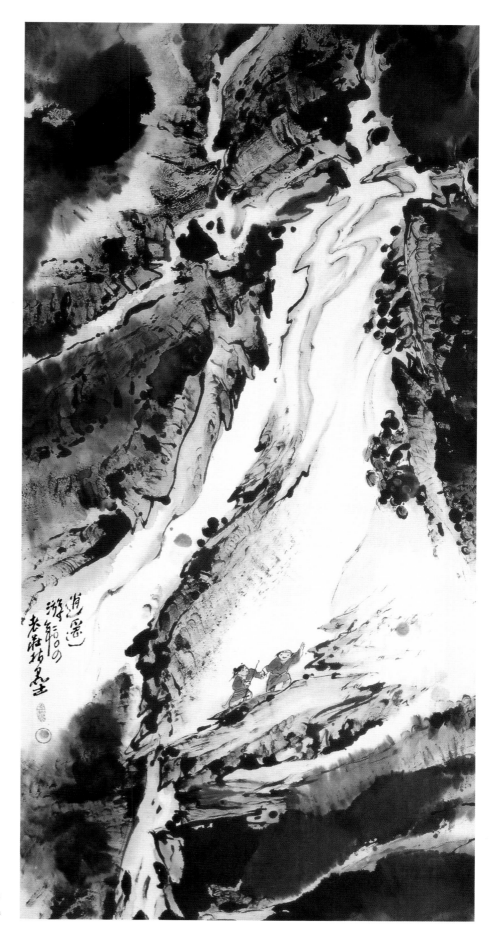

逍遥游
105cm × 50cm

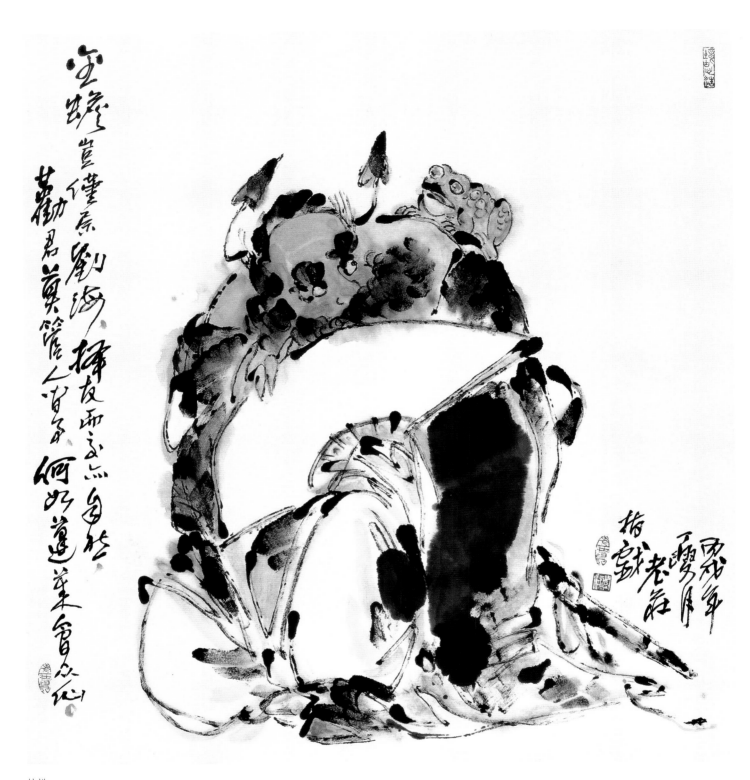

钟馗
55cm × 50cm

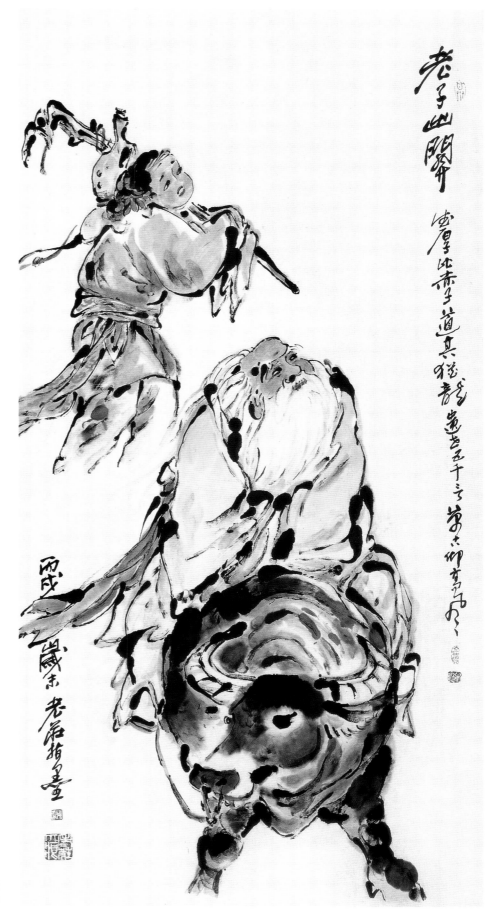

老子出关
105cm × 50cm

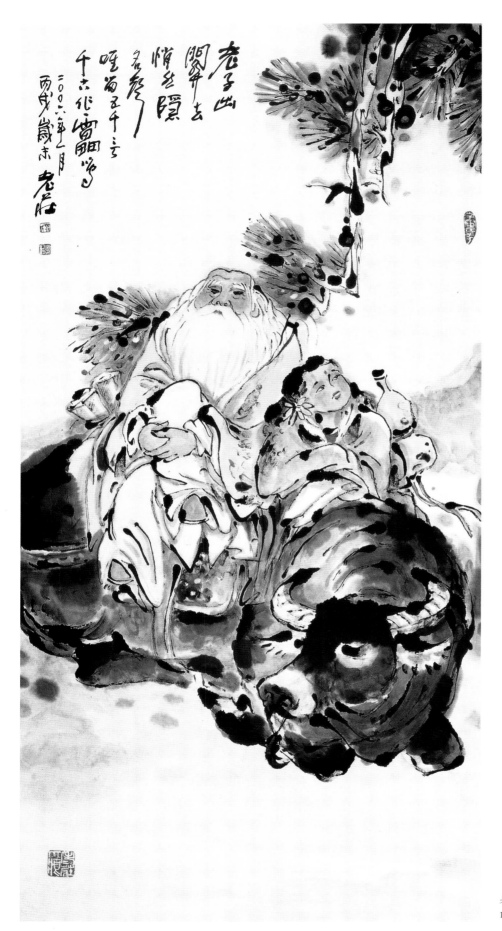

老子出关
105cm × 50cm

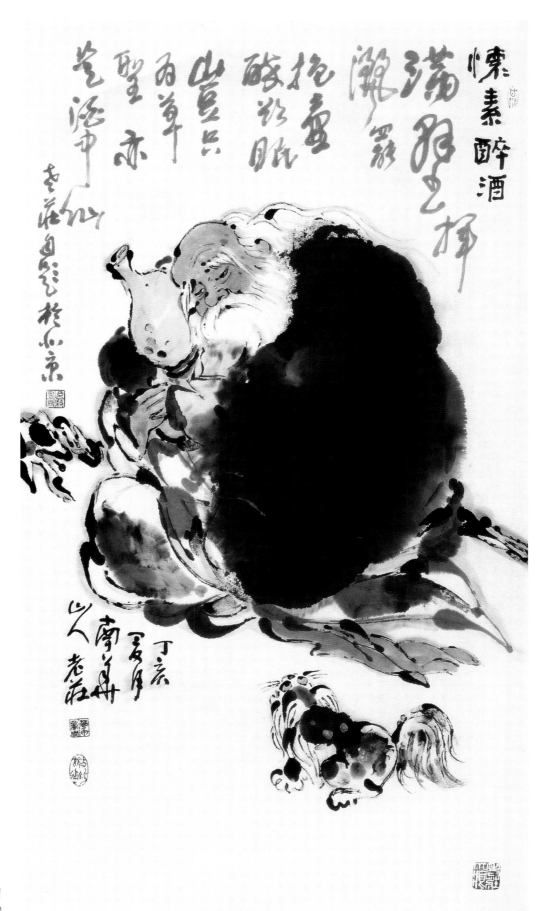

怀素醉酒

100cm × 55cm

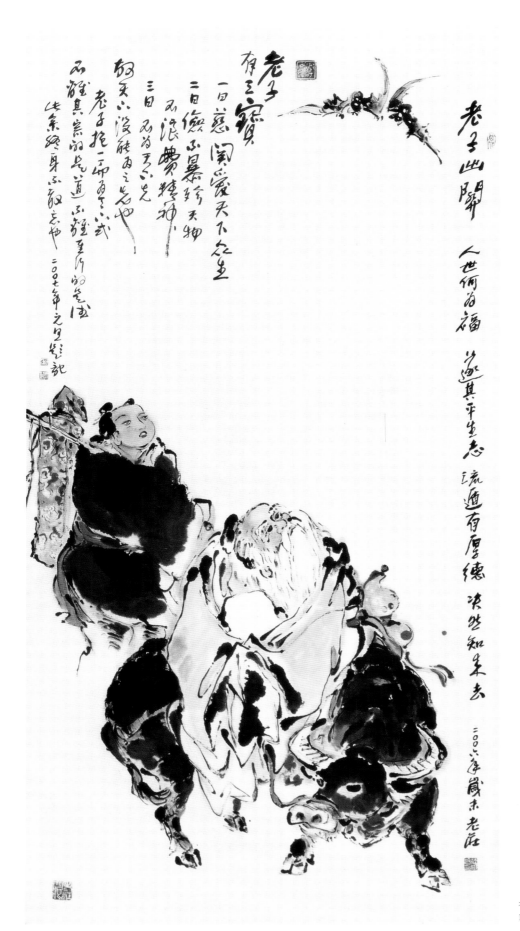

老子出关
138cm × 70cm

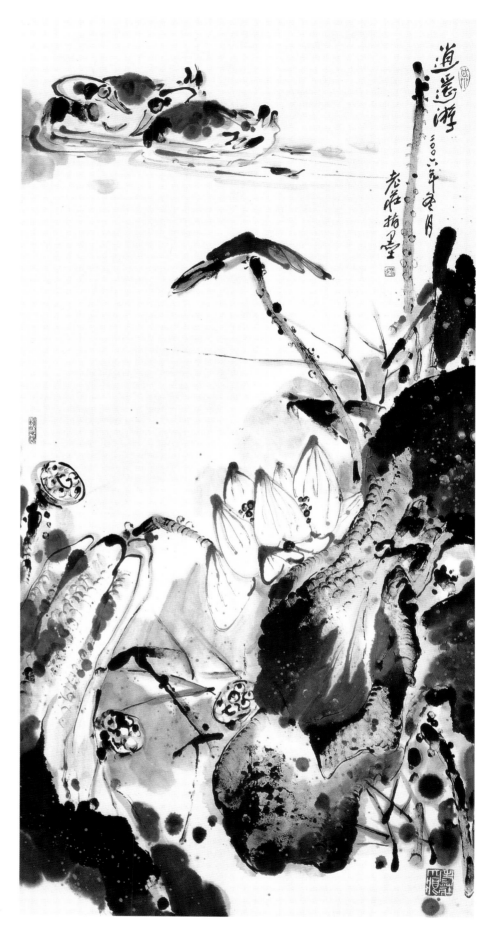

逍遥游
100cm × 49.5cm

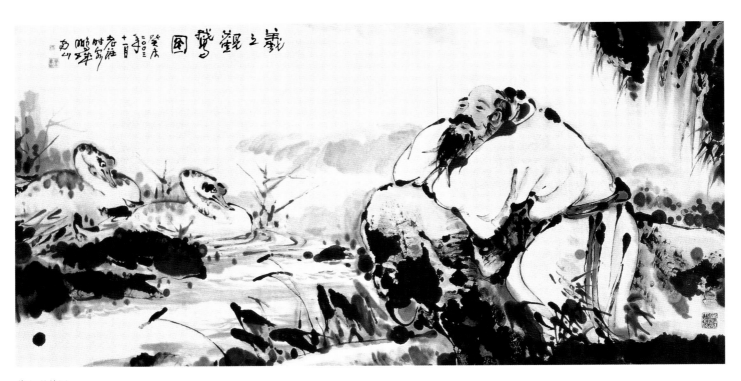

羲之观鹅图
70cm × 138cm

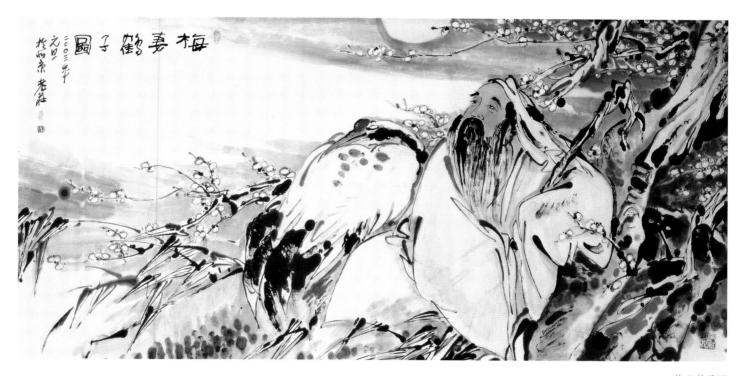

梅妻鹤子图
70cm × 138cm

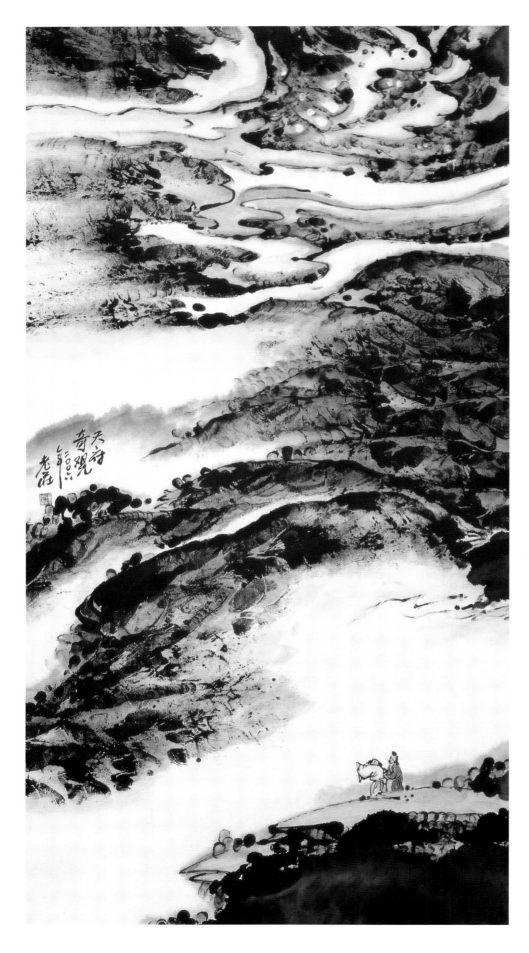

天府奇观
105cm × 52.5cm

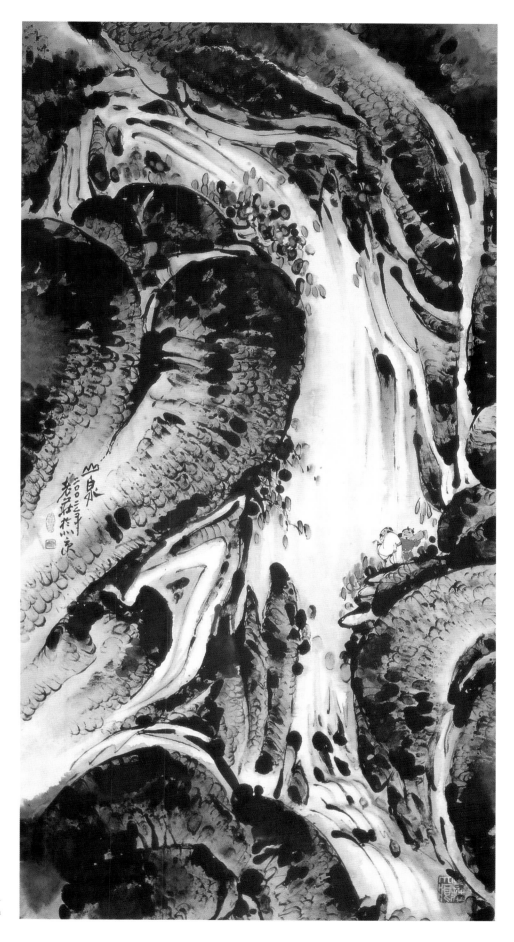

山泉
110cm × 52cm

牝牡忠貞一化身　幸福家園共耕耘　地玄罘元生慧鼠　闔家歡樂萬象新　丁亥老莊

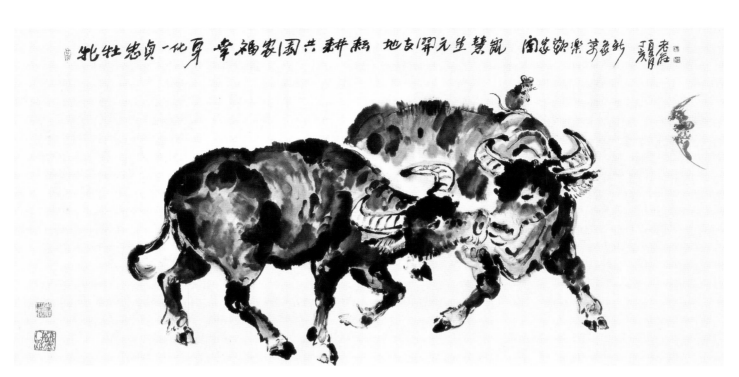

合家欢乐万象新
68cm × 136.5cm

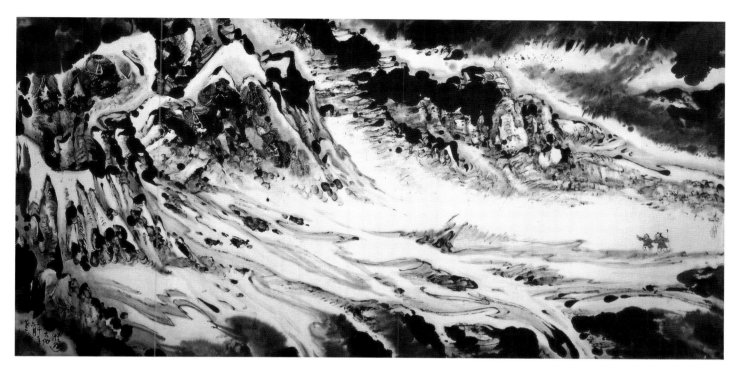

任游大化
65.5cm × 132.5ccm

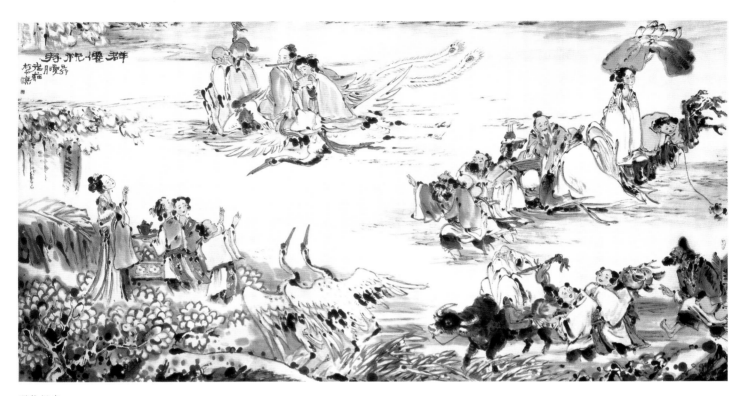

群仙祝寿
94cm × 177.5cm

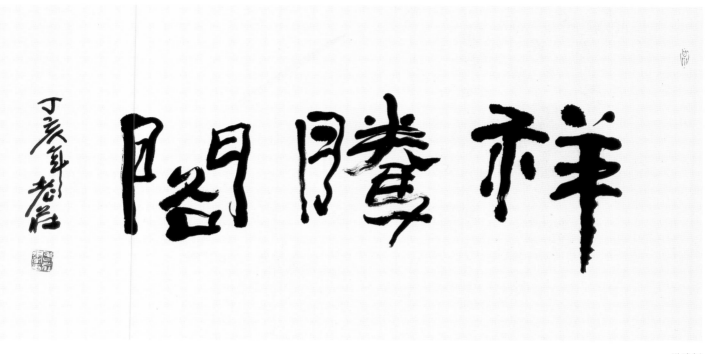

祥腾阁
50cm × 100cm

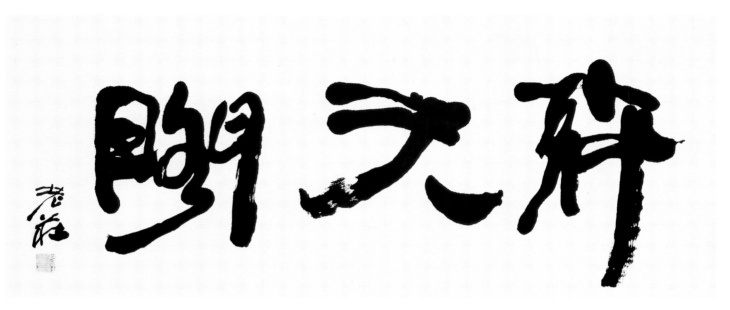

齐天阁
76cm × 181cm

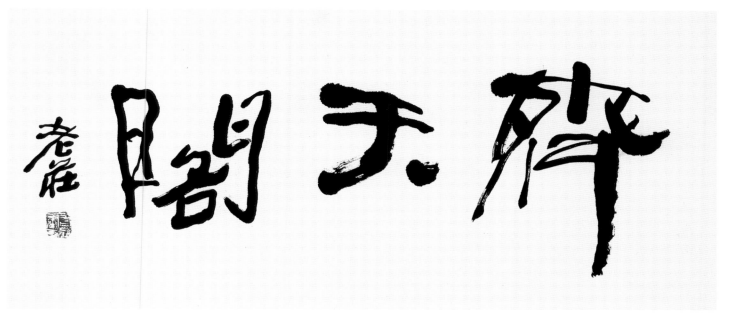

齐天阁
37.5cm × 84cm

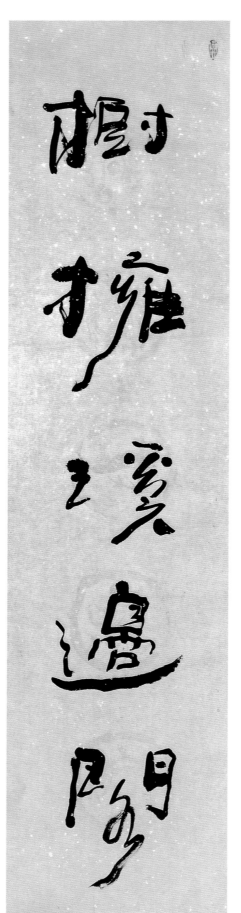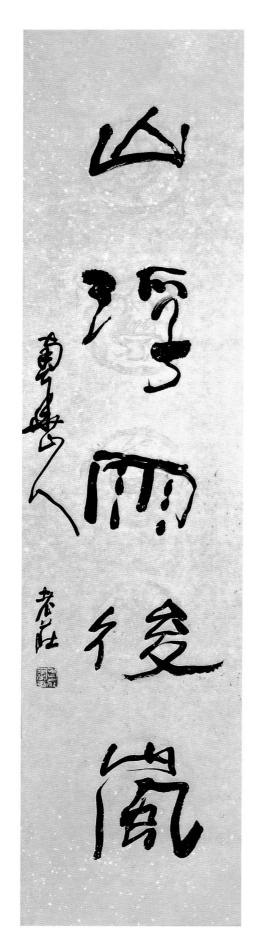

树拥山浮联
134cm × 33cm

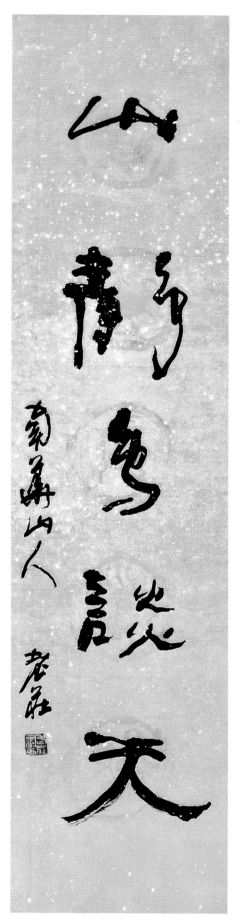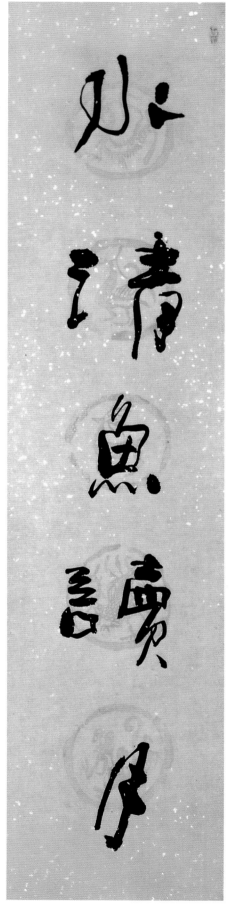

水清山静联
134cm × 33cm

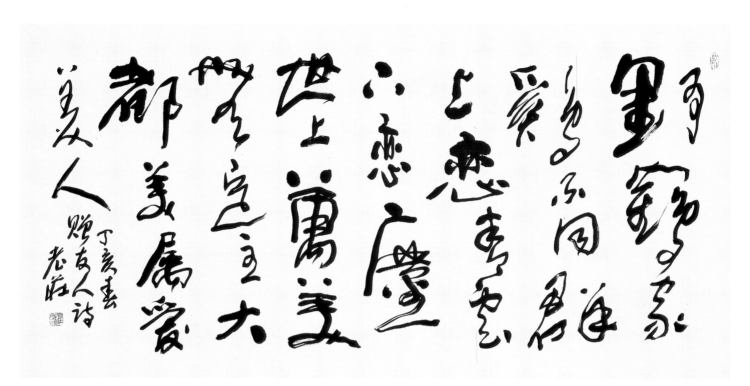

赠友人诗
53cm × 100cm

庄树鸿年表

1937年　生于河北省阜城县一个贫农家庭。

1944年　入本村王茂庄小学读书，喜爱绘画。

1950年　入曲龙河完小读书。经常到乡政府画"中苏友好""婚姻法""抗美援朝"等宣传壁画。

1952年　入阜城县一中读书。博读文学书籍。

1955年　入河北泊头师范读书。任校刊美术编辑，发表诗画作品。

1957年　"反右运动"中因成立"艾青诗歌研究小组"被错划为"右派"。

1958年　下放到丰润南堡海滩。画大跃进宣传壁画，从事绘图设计。

1960年　在《漫画》《连环画报》《河北日报》等刊发表连环漫画作品。

1962年　体验民间肖像流浪艺人生活，积累写生经验。著《传神论》。

1966年　"文化大革命"中回农村务农。配合公社宣传站及县文化馆进行绘画宣传活动，并在县水利局做绘图员。

1973年　调阜城综合厂，从事内画鼻烟壶的绘制工作。

1974年　在德州玻璃厂从事花瓶造型及绘画设计，兼内画创作。

1975年　香港《亚洲艺术》报道《天津内画十画家》，庄凡（曾用笔名）名列其首。

1976年　在泊头市工艺美术厂创建"内画车间"课徒传艺，兼国画和指画创作。

1978年　内画壶《西游记》参加"全国工艺美术展览"。

1979年　被授予"河北省工艺美术艺人"证书。

参加"全国工艺美术艺人、创作设计人员代表大会"，受到华国锋、胡耀邦、邓小平等中央领导的接见，并合影留念。

指画代表作品《双鹭图》《芦雁》，内画作品《百子图》及《老庄指画册》在"抱冰堂"展出。指画作品受到沈从文先生的注意，通过轻工部领导向人民美术出版社推荐。

参加中国工艺美术学会。

倡议成立中国鼻烟壶研究会。

晋升为工艺美术师。

历史错划平反。

1980年　出版《庄树鸿指画选》（人民美术出版社），是建国30年来第一部个人指画专集。

河北电视台、河北日报采访报道。

在山海关举办"老庄画展"。

1984年　调沧州地区文联。于张乐平主编的《漫画世界》发表漫画组画《物喻篇》。

1985年　任沧州画院副院长。

1986年　创作内画精品《百子图》《十八罗汉图》《西园雅集图》《渊明诗意图》《百寿图》《钟馗嫁妹图》《板桥卧竹图》《兰亭修禊图》《白石肖像》《大千肖像》及内书作品系列。

1988年　于香港大会堂举办个人"国画（指画）书法及内画展"。由香港收藏家协会主席梁知行先生主持，岭南画派著名画家赵少昂题词，杨善深、司徒奇和李嘉诚等社会名流出席开幕式。

展览期间，应香港电视台之邀作指画示范，并接受记者采访。

出版《庄树鸿指画选集》（香港）。

香港大型图书《中国内画鼻烟壶新貌》介绍"沧州画院庄树鸿"，给予很高评价。刊内画精品50余幅。

创内画文人画派。

《亚洲艺术》刊登介绍庄树鸿内画作品。

河北电视台拍《庄树鸿书画艺术》电视专题片。

1989年　赴日本富山市举办个人书画及内画展。

1993年　晋升为国家一级美术师。

加入河北省作家协会。

创作《诗画金瓶梅人物百图》。创作9米指画长卷《十八罗汉图》。

创作《禅宗人物系列》《心象山水系列》。

出版《庄树鸿书法选》、诗集《采荇集》。

中央电视台拍《壶里乾坤 指墨春秋》电视专题片。

1994年　于日本东京举办"老庄书画展"。

1995年　于新加坡举办"老庄、素心内画及指画联展"。展出内画《山雨行》《月光曲》等泼墨抽象山水系列和素心作《红楼十二钗》《群仙祝寿》等内画精品。

10月同素心（任春芳）结婚。

任沧州晚报《诗画人生》专栏主笔，发表系列散文。

拍摄《庄树鸿艺术世界》专题片。

1996年　迁居北京，住华北大酒店。九月小女庄宙降生。

创作7米指画长卷《西园雅集图》及14米指画长卷《村童百戏图》。

发表艺术理论《抱一斋画余随笔》《老庄画思录》。

出版《中国内画鼻烟壶》一书。

中央电视台拍《指间天地宽》艺术专题片。

1997年　携妻女移居北京丰台。出版《老庄画集》（天津人民美术出版社）。

创作25米长卷《禅诗百图》。

创作八尺《醉酒八仙图》《八仙过海图》。

1998年　作条屏《四季牧牛图》，巨幅指画《群仙祝寿图》《竹林七贤图》《中华五老图》，作泼墨花鸟一百幅，

六尺《八仙人物》四条屏，准备画展作品。作 7 米书法长卷《明月几时有》。

撰写巨幅长联"盛德大业潜腾因应循周易，绝圣弃智积渐待时看老庄""八方友声称中国，百川归流为谷王"。

创作巨幅人物《西园雅集图》(7.2m × 1.8m)、两张八尺联屏《五老图》(2.4m × 2.4m) 和《八仙图》四条屏 (1.8m × 3.6m)、书法《明月几时有》(7.0m × 0.7m)。

1999 年　4 月 13 日"老庄书画展"在中国美术馆二楼大厅举行。沈鹏先生题写展标；原文化部部长、著名作家王蒙，中国文联主席、中国书法家协会主席沈鹏等为画展剪彩。人民日报社社长邵华泽，原文化部副部长王济夫，中国美术家协会顾问王琦，中国美术家协会副主席、中国美术馆副馆长杨力舟，中国书协副主席刘艺，原中国作协书记、作家邓友梅等出席并为展览题词祝贺。共展出作品二百余幅。人民日报海外版、光明日报、北京日报、北京晚报、中国文化报、中国书画报、羲之画报，中央电视台、北京电视台等多家媒体予以报导。

4 月 15 日接受"天天有约"李蘅采访。

6 月应河南省民政厅邀请赴河南考察，访老子故里、庄子墓。写《走马中原》。

2000 年　10 月访浙江杭州、义乌市，作《济公活佛图》等人物作品多幅。

作 10 米山水长卷《江山万里图》。

开始撰写《宙父童话》。

2001 年　作八米人物长卷《易日开天图》、丈二匹山水《鹤鸣九皋图》《万壑归流图》等十幅，作长卷山水系列《蟠龙图》《盘古图》《大话神游图》《天地大美图》《东皋舒啸图》等二十余幅。作《老子顺译》八十一章。

7 月河北电视台来京拍摄《画家老庄》专题片。

书写《孙过庭书谱》全文、草书《归去来辞》九条屏。

12 月赴深圳南山、麒麟山庄疗养院。创作六尺狂草《滚滚长江》四条屏、丈二狂草李白《歌行》、苏东坡《念奴娇》《水调歌头》、毛泽东《沁园春》等。作泼墨指画人物丈二幅《老子出关图》及《渔樵话古》《庄子钓濮》《圮桥纳履》《和合二仙》等人物系列。是冬大病，创作《宙父童话》160 篇。著《老子诗译》。

2002 年　再次赴深圳，创作五尺指画人物《东坡啖荔图》《范蠡西施图》《渔樵问答图》等三十余幅。

深圳晚报、商报、南山日报记者采访报导。

6月《画家老庄》专题片在河北卫视播出。

校对打印《宙父童话》《曳尾集》《老庄画语录》《指头画论》。

11月在石家庄文学院举办"老庄书画展"。展出山水、人物、书法等作品六十余幅。

河北日报、大时代、教育报等多家报刊予以报道。

2003年　5月注译《老子顺译》毕。完成《老子译说》《道概》。

7月应邀去景德镇作瓷画，由景德镇电视台采访，"边走边看"节目播出。

9月小说《老物传》发表。

11月出版《老庄指墨人物选》。

2004年　在深圳筹建"南华艺道馆"。

2005年　在北京宋庄，成立"宋树鸿书画艺术传播中心"，创作系列瓷瓶和瓷板画。创作指画抽象瓷画山水系列。

9月应邀到北京大学演讲《美的宗教》。

10月创作《宙父童话》漫画插图200余幅，后被人以为其出版画册的名义骗走。

2006年　创作钟馗系列、指墨山水系列。

6月10日在北京琉璃厂齐天阁举办"老庄书画展"。

完成《庄子译说》《老庄论庄》。

2007年　3月北京卫视拍专题片《书画名家庄树鸿》。

5月完成六尺《十八罗汉》(18幅)、丈二《十八罗汉图》一幅。(均被麒麟书院收藏)

目　录

绘画部分

荷花青蛙…1

荷花翠鸟…2

珍珠鸡…3

猫…4

古稀如此观蜂猴…5

刘海戏金蟾…6

苏武牧羊…7

观雏图…8

老子出关…9

歌舞钟馗…10

岭南曲…11

登高…12

风凉话…13

寻幽图…14

苍岩雨后…15

山风…16

纳凉图…17

老子出关…18

钟馗招福图…19

钟馗嫁妹…20

东方朔…21

豪饮图…22

悦鬼图…23

双目如炬照乾坤…24

拔剑钟馗…25

梦外之境…26

鸣春图…27

挖耳钟馗…28

共济图…29

野趣…30

小友…31

独行图…32

山之子…33

天地精神是大同…34

老子出关…35

邂逅图…36

天地旋转人定位…37

遨游…38

子陵高风…39

钓叟…40

山水情…41

四条屏…42

归牧图…44

心饮斋图…45

钟馗露真图…46

钟馗高歌图…47

引福钟馗…48

陈情图…49

事事如意…50

钟馗…51

山水…52

老子出关…53

刘海戏蟾图…54

济公邀酒图…55

孔子东游…56

刘海…57

江山独钓图…58

神游…59

独往图…60

逍遥游…61

钟馗…62

老子出关…63

老子出关…64

怀素醉酒…65

老子出关…66

逍遥游…67

羲之观鹅图…68

梅妻鹤子图…69

天府奇观…70

山泉…71

合家欢乐万象新…72

任游大化…73

群仙祝寿…74

书法部分

祥腾阁…75

齐天阁…76

齐天阁…77

树拥山浮联…78

水清山静联…79

赠友人诗…80

图书在版编目（CIP）数据

老庄书画集／庄树鸿绘．－北京：荣宝斋出版社，
2007.9
ISBN 978-7-5003-0985-7

I．老… II．庄… III．①汉字－书法－作品集－中国－
现代②中国画－作品集－中国－现代 IV.J222.7

中国版本图书馆 CIP 数据核字（2007）第 138604 号

责任编辑：孙志华
装帧设计：李秋平

老庄书画集

出版发行：荣宝斋出版社
地　　址：北京市东城区北总布胡同 32 号（100735）
制版印刷：北京三益印刷有限公司
开　　本：635 毫米 × 965 毫米　　1/8
印　　张：11.5
版　　次：2007 年 9 月第 1 版
印　　次：2007 年 9 月第 1 次印刷
印　　数：0001－2000
定　　价：128.00 元